U0061488

假如說，

一朵花很美，

那麼我便會喃喃自語說：

「要活下去。」

—— 節錄：川端康成 〈花未眠〉

尋花 ②

香港原生植物手札（增訂版）

葉曉文　繪著

J.P.C.

序

開花過程正是生命綻放的一刻，傾盡能量，發揮自己所長。

桃之夭夭，灼灼其華。花開不為誰，卻是如斯柔美可人，安慰半途上四處尋覓的我——指引迷途人有四照花；長於幽壑有孤高青松；秋海棠如獨倚水邊的帶淚美人，你看！大白茅的溫柔花兒在風中向人招手。

最初行山的時候，我不敢獨行，但為了見識更多花朵，不得不逼自己嘗試獨處。某次爬大嶼的蓮花山，我走進村邊某段隱蔽小徑；烏鴉突然在背後騰飛，長草堆後有怪聲漸近，我莫名恐懼，飛快跑過那段陰森的路，逃也似的撲上山去。看著身後村屋愈愈後，山頂之路又是如此遙遠；突然覺得是把自己放逐掉，接著我在四野無人的山谷中……竟然哭了。

其後漸次熟習，如何在陡峻的山脊或溪澗中，重新把自己還原成一頭動物，以四肢攀爬，以原始目光尋花覓草，攝下千姿百態，然後漫遊於古老典籍，醉倒於歷代文人雅士的詩詞當中。一切在疲累中靜靜沉澱，最終化作一幅幅彩畫、

6

一段段文字。

草本植物一年生，亞灌木數十載，樟樹幾百年，羅漢松有三千歲。植物比人類更早存在世上，扎根土壤，無言無語，默默承受⋯⋯我卻實在難以容忍：秋冬時大東山頭都是遭人踩折的無辜花草；一棵棵土沉香被腰斬被肢解！竟然有人說要打掉木棉的花朵？去年偶遇的馨香蘭花，今年因盜掘而消失了⋯⋯

二氧化碳和溫室氣體不斷增加，導致全球暖化。林立的屏風大樓、永不關掉的空調系統、數量過多的汽車加劇熱島效應。天氣反覆無常，二〇一五年全年平均氣溫達二十四點二度，是自一八八四年香港天文台有紀錄以來最暖一年。花期大紊亂，欖仁樹不落葉，假蘋婆與杜鵑誤以為身在春夏，竟在十二月開花。

種種人為破壞、極端天氣及植物反常生長現象代表了什麼？代表各項環保減碳工作刻不容緩！也代表我們應當為保護自然山野，付出更多。

葉曉文

二〇一六年一月

7

植物形態術語圖示

葉序

覆瓦狀　　叢生（簇生）　　輪生　　對生　　互生

葉緣

細鋸齒　　　　鋸齒　　　　深波狀　　　　波狀　　　　全緣

毛緣　　　　深裂　　　　羽狀淺裂　　　　齒牙狀　　　　鈍鋸齒

葉形

橢圓形	長橢圓形	倒披針形	披針形	線形
菱形	腎形	圓形	倒卵形	卵形
葉基歪斜	箭形	耳形	戟形	心形

掌狀三裂　　　　掌狀裂　　　　羽狀裂　　　　葉尖兩淺裂

一回羽狀複葉　　二回羽狀複葉　　單身複葉　　　盾狀葉

掌狀複葉　　　三出複葉

果實

柑果　　　瘦果　　　角果　　　莢果　　　蓇葖果

瓠果　　　堅果　　　蒴果　　　漿果　　　核果

聚合果　　　穎果　　　聚花果　　　翅果

傘形花序

小花柄同等長度，於花軸頂部作輻射狀排列，如傘子形狀。

頭狀花序

花軸頂部長有肥厚的盤狀花托，上面密生不具小花梗之小花。

總狀花序

花軸不分枝，花朵由下而上地漸次成熟，每朵花有明顯花柄。

複傘形花序

花軸於頂端分枝，每個分枝頂端呈現傘形花序。

傘房花序

花軸不分枝，具小花梗的花朵著生其上。小花梗長短不一，由下而上漸短，使花朵位置等高，形成平頭花序。

圓錐花序

花軸分枝出總狀花序，故又名「複總狀花序」。

葇荑花序

花軸不分枝，著生單性無小花梗之小花，常呈下垂狀。

隱頭花序

壺形的肉質中空花軸內。密生不具小花梗的微小花朵。花序外形如果實。所有榕屬植物皆有此種花序。

肉穗狀花序 （佛焰花序）

花軸肥厚肉質，花序多被一大片苞片（佛焰苞）包裹。

螺卷狀聚傘花序

單歧聚傘花序，花軸只向單一方向長出側枝，形成螺卷狀花序。

二歧聚傘花序

複合的聚傘花序。頂端的花朵先盛開，然後是兩側的花梗陸續開花。

聚傘花序

花梗頂端的花先開，其側再長出花朵。

穗狀花序

蠍尾狀聚傘花序

花軸不分枝，花朵由下而上
地漸次成熟，花朵沒有明顯
花柄或花柄極短。

單歧聚傘花序，花軸長出的
新枝與前段相反，形成「Z」
狀花序。

15

目錄

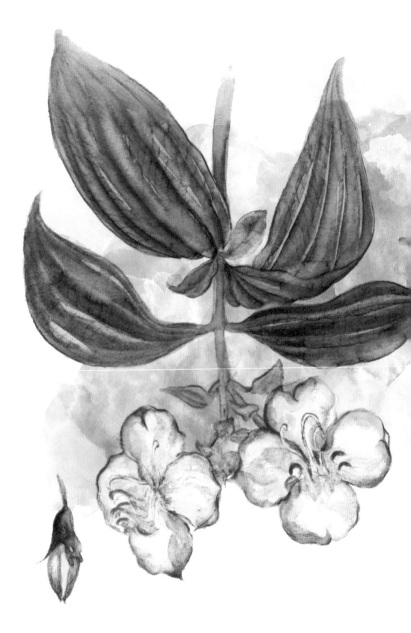

棱果花

South
China
Barthea

學名　*Barthea barthei*

科名　野牡丹科

種類　被子植物（雙子葉植物）

習性　灌木

花期、果期　十月至十二月、五月

生境　混雜樹林、樹木叢生的山坡、開揚灌木叢、樹木繁茂的峽谷、溪流附近

地點　太平山、大帽山、馬鞍山、大嶼山

備註　香港原生種；列入《香港稀有及珍貴植物》需予關注（LC）

25

馬鞍山由兩座山峰——「馬鞍頭」及「馬鞍尾」組成，「馬鞍頭」指馬鞍山主峰，「馬鞍尾」即為牛押山，兩峰形成馬鞍形狀，故名「馬鞍山」。起點的路牌如此描述：「往吊手岩和馬鞍山山峰的路極為險峻，請勿前往。」的確，由吊手岩登牛押山這段路線，素來被認為是相對險要，若難度指數最高為五星的話，這段山路也值四星。我當然不為此懼怕，應付這種細碎的沙石坡，只要帶上兩位最好朋友——手套和厚褲子，一切便好辦。

在警告牌前停下，自背包掏出一雙手套戴上了，為了應付前方且走且爬的路。

牛押山附近的大部份路段均具有浮沙碎石。前一晚下過毛毛雨，沙土稍濕，但未至於極滑。上攀，華麗杜鵑（Rhododendron farrerae）及紅杜鵑（R. simsii）搶先一步盛開了，在露水中零星地冒出笑容。多爬幾分鐘，突然在崖邊看到一株亮眼的植物，整株滿滿都是白中帶粉紅色的花兒，連蓓蕾上也有紋飾，燦爛至極！那是野牡丹科的棱果花！

棱果花是灌木，高七十至一百五十厘米；小枝略四棱形，幼時被微柔毛。葉片

26

堅紙質或近革質，頂端漸尖，基部楔形，基出脈五條而兩面無毛。花序頂生，有花三朵但常僅一朵成熟；花瓣通常呈粉紅色或紫紅色；具長短雄蕊。蒴果長圓形，頂端平截，為四棱形宿存萼所包，形狀甚有趣。

棱果花屬乃中國的特有屬，分佈於中國東南部及南部，僅有一種及一變種。標本在一八五〇年代採於太平山的河谷。小灌木株形和花色均美麗，絕不比其他園藝花卉遜色，且具特殊的科學研究價值，遂列入《香港稀有及珍貴植物》列表中。

再走一段崎嶇山徑上登牛押山，兩旁盡為懸崖，風在耳邊吹得「逢逢」響，我依山脊小心行走，在濃霧中多走半小時，便到達高七百〇二米的馬鞍山了。

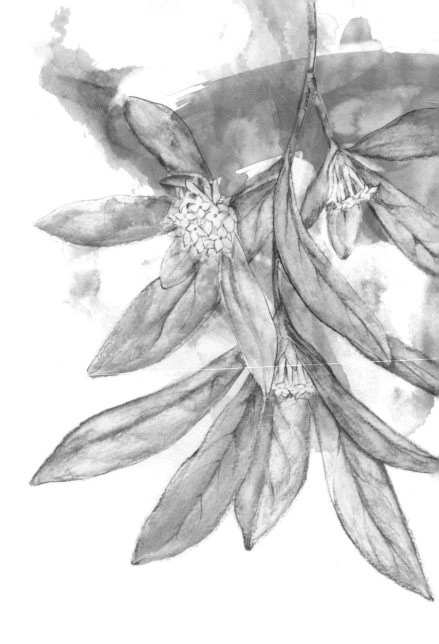

白瑞香

Papery
Daphne

學名　*Daphne cannabina*

科名　瑞香科

種類　被子植物（雙子葉植物）

習性　常綠灌木

花期　二月至三月　　果期　四月至五月

生境　山谷、樹林邊緣

地點　城門、大帽山、大東山、鳳凰山

備註　香港原生種

初見它時只有不起眼的花蕾，兩星期後再訪，喜見已開花。這是一株不高大的白瑞香，花聚生頂端，有濃香。它是常綠灌木，約一點五米；樹皮灰色，小枝灰褐色至灰黑色。橢圓形葉互生，密集於小枝頂端，邊緣全緣。花白色，簇生於小枝頂端；花瓣裂片四片，雄蕊八枚，花柱粗短，柱頭狀。果實為漿果，成熟時紅色；內有圓球形種子。

明朝李時珍在《本草綱目‧草三‧瑞香》如此形容：「瑞香高者三四尺，有數種：有枇杷葉者，楊梅葉者，柯葉者，毬子者，攣枝者……其始出於廬山，宋時人家栽之，始著名。」

在好奇心驅使下我再尋找花兒於宋代的「發跡史」，從古籍得知瑞香原本有個更夢幻的名字：睡香。美麗的名字源於動聽的故事；宋朝陶穀於《清異錄‧睡香》記載了此幕：從前廬山有一比丘，在日間酣睡於大石上，夢中聞到莫名異香，醒來，欲尋找香氣來源，結果在旁邊找到一株香花，命名為「睡香」。後來人們覺得驚奇，認為是花中祥瑞，遂以「瑞香」代替「睡香」。

瑞香的莖皮具纖維，可作蠟紙、皮紙及人造棉等原料，雖有實用性，但由於姿態優美，寓意祥瑞，故多作觀賞用；有紅紫色花或白色花品種，花墟亦有售。

瑞香是中國傳統名花，古代詩詞中頗多讚詠之詞，《羣音類選》中好一句「瑞香花偏惹蜂忙」，是的，四周果然有蜜蜂纏繞，我也湊近白花兒聞聞看，果然花繁馨香！明明中午陽光充沛，我卻被濃香迷醉得昏昏欲睡了。

31

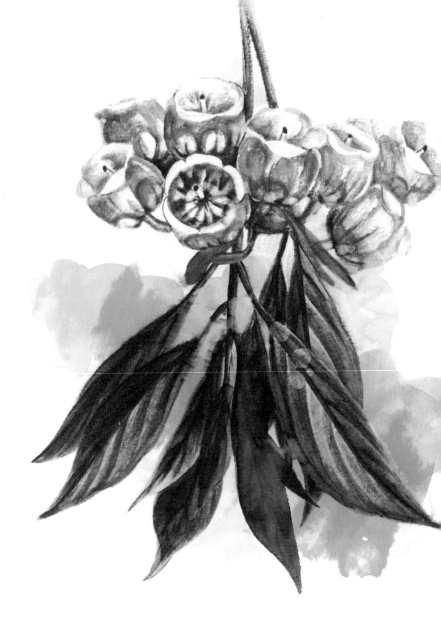

吊鐘花

Chinese New Year Flower

學名　*Machilus pauhoi*

科名　杜鵑花科

種類　被子植物（雙子葉植物）

習性　落葉或半落葉灌木

花期　一月至三月　果期　九月至十二月

生境　開揚的山坡灌木叢

地點　夏力道、黃泥涌、筆架山、嘉道理農場暨植物園、八仙嶺、烏蛟騰、大東山

備註　香港原生種；已列入香港法例第九十六章

在吊鐘花開的季節，不湊熱鬧看上一回，總覺得悵然若失。今天我由長沙灣市區起始，向筆架山進發。連綿不斷的梯級令人氣喘連連，卻皇天不負有心人，終於在山頂發射站一帶看見吊鐘花的俏麗身影。

它是落葉/半落葉灌木或小喬木，高一至三米。葉常密集於枝頂，革質，兩面無毛，呈長圓形，基部漸狹。花通常三至八朵，組成傘形花序，從枝頂覆瓦狀排列的紅色大苞片內生出；花萼五裂；花冠寬鐘狀，粉紅色或紅色，果梗直立，蒴果橢圓形，具五棱。

吊鐘花可見於港九新界的山頭野嶺。每年農曆新年前後，當你遊走於郊區山嶺處，穿過聚生成林的灌木叢間，它總會出奇不意地出現在某個角落。幼枝上掛滿串串淺粉紅色小花鈴，配以枝頂帶紅的嫩葉，洋溢濃濃春意。

香港吊鐘花的開花期在二月左右，正值農曆新年前後，故英文又叫「Chinese New Year Flower」。本港大部份吊鐘花都會落葉；老葉落後，幼葉出現，那段

光禿禿的時期恰逢開花，大有「去舊迎新」之意。

以前香港有更多地方能看到吊鐘花，但後來因不少人砍下枝條作年花，令數量大減，直至此種被列入「香港法例第九十六章」，在法例保護下情況才得以改善。總覺得只有一兩株吊鐘花很不像樣，要一大片地盛放，才能突顯吊鐘花的熱鬧可愛。懇請遊人眼看手勿動，珍惜大自然，讓吊鐘花在野外開枝散葉，在新年期間為眾人帶來鮮亮獨特的春日景致。

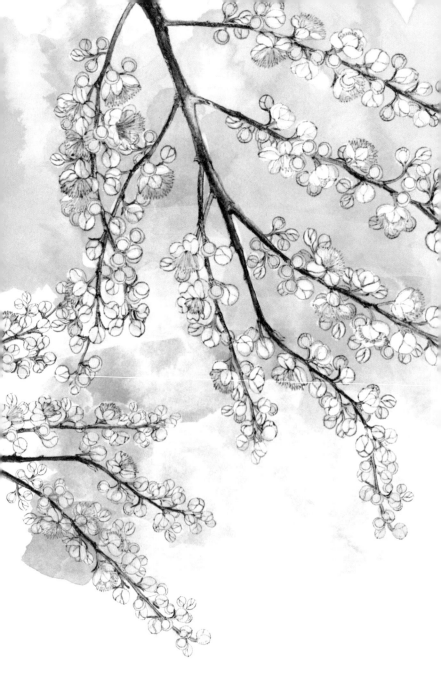

木薑子

學名　*Litsea cubeba*

科名　樟科

種類　被子植物（雙子葉植物）

習性　落葉灌木或小喬木

花期　二月至三月　　果期　七月至八月

生境　向陽山坡、疏林、灌木叢

地點　常見於香港

備註　香港原生種

Fragrant
Litsea

37

走畢梧桐寨瀑布才下午二時，決定續走大帽山。我望著大帽山頂的信號發射站，沿著連綿的石梯級向上攀升，看見幾株耀眼的樹。

那是香港常見的木薑子，在冬季格外容易辨認，葉子幾乎掉光，剩下枝幹，盡處卻開滿串串黃白色小花。四周有蜜蜂「嗡嗡」飛舞，極受歡迎。走近一點，你更能聞到美好的香氣，人們會把花摘下以製作香精用，甚至拿來泡花茶。

木薑子是落葉灌木或小喬木，高達八至十米。小枝細長，綠色無毛，枝葉具芳香。頂芽圓錐形，外面具柔毛。紙質葉互生，呈披針形，葉面深綠色，葉底粉綠色，傘形花序單生或簇生，每一花序有花四至六朵，能育雄蕊九枚，子房卵形，花柱很短。果近球形，成熟時黑色。

春花盛放，夏日結實，成熟時呈黑色，有辛香。部份台灣人稱木薑子為「山胡椒」。在早期傳統社會中，鹽巴得來不易，原住民遂改以「山胡椒」果實為調味料。它們在原住民眼中是瑰寶，常將果實醃漬而食，或把果實搗碎後沖水而

38

飲，據說能解宿醉；也有人將曬乾的果實碎成微粒，為食物添上香辛味道，常用於滷肉、炒菜、煮湯等，味道可口，具有田鄉風味。

忽然想起什麼，我拾起掉落地上的葉片，搗碎後一嗅，果然也有獨特味道，一株植物，三種香味，煞是有趣。記得有長者說過木薑子是天然的驅蚊劑，在夏天忘記帶「蚊怕水」的話，可採鮮葉或果搗汁塗擦皮膚上，暫防蚊蟲叮咬，不知功效如何呢？讓我夏天試過再告訴大家。

39

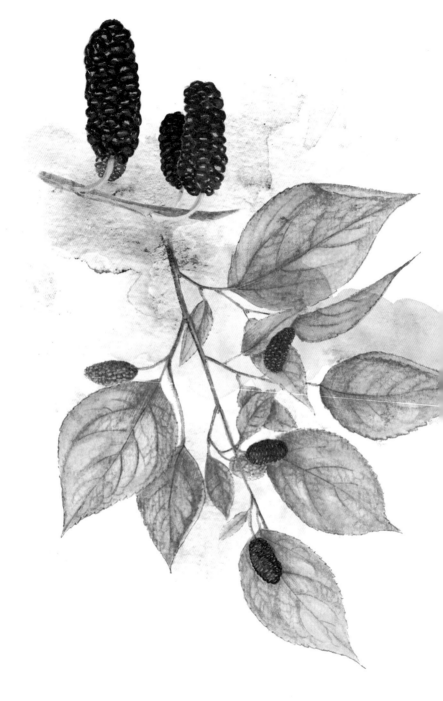

桑

White Mulberry

學名　*Morus alba*

科名　桑科

種類　被子植物（雙子葉植物）

習性　灌木或喬木

花、果期　二月至八月

生境　多為栽種

地點　常見於香港

備註　香港原生種

41

地上的果實被路人踩過了，遍地都是深紅的汁液，看看殘骸，原來是桑椹。抬頭望，隔了一幅鐵絲網，裡面是兩棵三四米高的桑樹。桑屬喬木或灌木，可長高至三至十米或更高。嫩芽鱗片覆瓦狀排列。葉子卵形，先端尖，基部圓形至淺心形，邊緣有鋸齒，背面沿脈有短柔毛。花單性，雌雄異株；雄花序下垂，雌花花被片倒卵形，柱頭二裂。聚花果呈橢圓形，長一至二點五厘米，成熟時紅色或暗紫色，具甜味。中國各地均有分佈。也多作栽培樹，韓國、日本、中亞各國、俄羅斯、歐洲，以至印度、越南等地亦均有栽植。

桑樹是中國最早栽植的經濟樹種之一。晉陶潛《歸園田居》詩之二：「相見無雜言，但道桑麻長」所謂「桑麻」，即泛指農作物或農事。種桑養蠶取絲、植麻取其纖維，同為古代解決衣著問題的重要經濟活動；《管子·牧民》曰：「藏於不竭之府者，養桑麻、育六畜也。」可見桑麻之事，事關重大，影響國庫民生的收入。古時諸侯有男丁出生，更會以桑木作弓，蓬草為矢，射向天地四方，象徵男兒應當「志在四方」，具遠大的理想。

桑樹皮纖維柔細，可作紡織及造紙原料，根皮能入藥，葉子為養蠶的主要飼料，木材堅硬可製傢俱，味美的桑椹能釀酒，稱桑子酒；我家則用來做果醬。

母親會在桑椹成熟的季節，從街市買來一大箱，洗好，去蒂，加入糖和檸檬，用小火慢慢熬煮成鮮美的桑椹果醬，最後用雅致的玻璃小樽盛載，繫上可愛絲帶，送禮自用皆宜。我愛把果醬放在梳打餅上吃，簡簡單單，已是人間滋味。

但，大概是因為桑樹長在工場旁的臨時停車場裡，人們怕植物已被污染，都不敢去採食眼前這棵桑樹的果子；好端端的美味桑椹，就因為這種「滄海桑田式」的城市發展，散置一地，被白白浪費掉了。

43

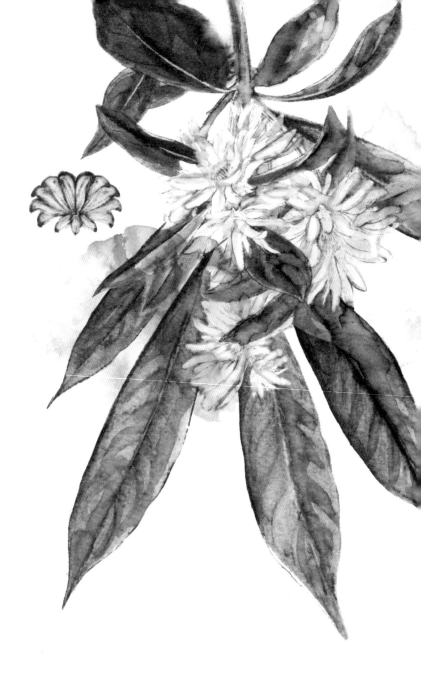

大嶼八角

——

Lantau
Star-
anise

45

短短一段路就找到幾種平日少見的植物，直覺整個山頭都是寶！雖然曾下過雨，石和泥稍為鬆散，走上走落有難度，但感激有新認識的朋友引路，他愛植物也愛山野，對地形非常熟悉。

因為花期早過，預計只看到果，卻冷不防在枝頭冒出幾朵白花，讓我大開眼界！大嶼八角屬小喬木；小枝纖細有角。葉柄上面成窄翅；葉四至六片排成假輪生，革質。花腋生；被片二十二至二十四片，雄蕊約二十四枚，花絲長約一點二毫米；心皮在花期十一至十三枚，子房長約一點三毫米，花柱長約二點二毫米。

《香港植物誌》收錄五種原生八角科植物，大嶼八角在一九〇五年初於香港鳳凰山首次發現，但此新種植物直至一九四七年才被定名。它僅見於大嶼山的溝谷和樹林中，是香港特有種，相當珍貴。

葉面光滑，葉邊多有波浪，新鮮葉片搗碎後會有微微香氣。花朵生於葉腋，花

瓣二十多片，恍如綻放的白色煙花，也瀲散濃濃濃芳香，跟木蘭科的甜香不同，

大嶼八角的香氣稍像薑花，具有成熟的韻味。果實為菁薘果，尖突放射狀排列呈星芒狀，然而果多帶毒，請勿胡亂食用（一般食用八角是指生長於華南地區的八角茴香 *Illicium verum*）。

大嶼山與九龍半島及香港島有一水之隔，島內有兩座境內排名第二及第三高的大山，鳳凰山（九百三十四米）及大東山（八百六十九米），是香港自然資源最豐盛的地方之一，香港細辛（*Asarum hongkongense*）及大嶼八角更屬香港特有種。由於四面環海，自成一角，原始生境得以保存。渴望它繼續受神明眷顧，免去「文明」騷擾，保持它的安逸靜謐。

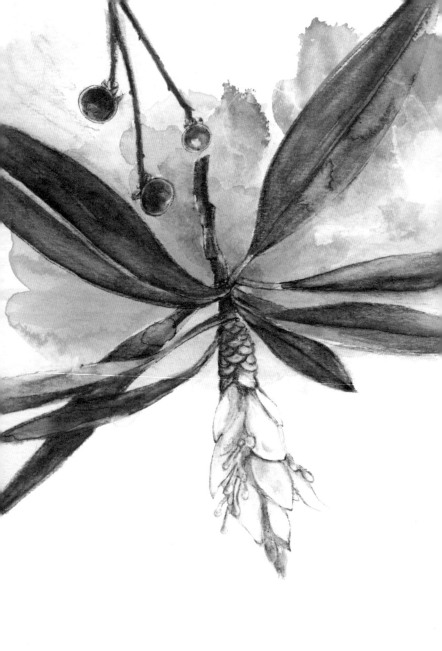

刨花潤楠

学名　*Machilus pauhoi*

科名　樟科

種類　被子植物　（雙子葉植物）

習性　喬木

花期　二月至三月　　果期　七月

生境　灌木叢、開揚山坡及山谷

地點　大埔、西貢

備註　香港原生種

Many-
nerved
Machilus

在荃灣上塘一帶看到荒村，只剩頹垣敗瓦。忽然一堆奇怪的人來了，氣急敗壞地跑跑跳跳；原來當天有野外定向比賽，大量選手穿梭隱於林間的 Check Point，熱鬧與荒涼形成奇異對比。

後來還下雨了，那是立春後第一場大雨，代表生命力旺盛的季節進一步走近。我們站在大草地眺望，看見一棵棵高大喬木生機蓬勃，樹梢明顯有二色，深綠老葉與新綠嫩芽互相映襯。我受到生命力牽引，走近細看，原來是刨花潤楠。

刨花潤楠屬喬木，高六至二十米，小枝無毛。頂芽鱗片密被黃棕色小柔毛。葉子常集生於小枝梢端，側脈纖細。花序生於當年枝，果球形，直徑約一厘米，熟時黑色。

香港有十三種潤楠，要學懂分辨也不容易，最好的學習時機正是春天生長季；葉較窄呈倒披針狀、芽鱗黃棕色、小枝無毛都是刨花潤楠的特徵。樟科植物常有獨特黏質，如前人會以潺槁（Litsea glutinosa）樹液美髮，同屬樟科的刨花潤

50

楠也有同工之妙。擁有數十年種植經驗的資深園藝師梅師傅告訴我，以前女士會用「刨花」浸水，把髮髻梳得貼貼服服。又，為什麼叫刨花呢？原來人們把木材帶回去，木匠用小刀刨之，薄片飛出、碎木如花，是為「刨花」也。

還有一個後續故事，是梅師傅的父親告訴他的：以前女士自尋短見，竟會把「刨花液」喝下去！黏濃的液體把喉嚨堵住了，人便窒息而亡。要解救的話，就要馬上讓自殺者喝金魚血，讓血把黏液中和──當然，這大概是一個傳說。

聽了梅師傅的話，好奇地拾了小枝回家，仿古人削木，加微量水，不消一會果然能夠浸出透明黏液，狀如美工用的透明膠水。試著以古法 gel 頭，不僅易於梳理，也令頭髮貼伏有光澤。

51

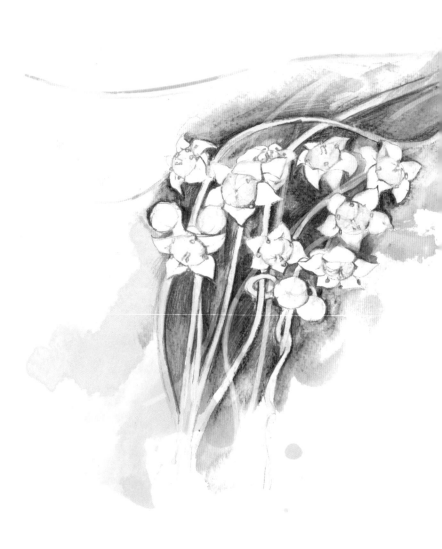

田野菟絲子

Yunnan
Dodder

學名　*Cuscuta campestris*

科名　菟絲子科

種類　被子植物（雙子葉植物）

習性　寄生草本

花期、果期　十二月至七月

生境　路旁、田野、海灘邊緣，寄生在薇甘菊、鬚刺、肖梵天花等

地點　常見於香港

備註　香港原生種

53

夕陽西斜時分，走到人跡罕至的廢村邊，看見黃澄澄的田野菟絲子覆蓋在其它植物上。它柔軟細弱，恍如弱不禁風的女子，靜靜依偎於情人身邊，還綻放著細緻的小白花⋯⋯但你千萬不要被菟絲子柔弱外表騙倒，屬寄生草本的它會長出「吸器」，與宿主的維管束連結，汲取它者養份和水份，然後快速長出分枝並覆蓋其上，導致寄主慢慢衰弱⋯⋯

田野菟絲子的莖纏繞，呈鬚狀，光滑呈黃色。花序簇生，生花四至十八朵；花冠短鐘狀，白色裂片四至五枚；雄蕊外露，花藥卵形；子房球形；具兩枚纖細花柱。花後結果，蒴果扁球形，內有卵圓形黃褐色種子一至四枚。

菟絲子的古名莫衷一是，有說是「唐蒙」，有說是「女蘿」，歷代素有爭論；明李時珍《本草綱目》也點出分歧，指出菟絲子雖有眾多名字：菟縷、菟蘆、菟丘、唐蒙、赤綱、玉女、火焰草、野狐絲、金線草，然而跟「女蘿」是截然不同的品種。他認為《詩經》中的「女蘿」即「松蘿」，跟菟絲子殊異，並進一步引陸璣《詩疏》，指菟絲子「蔓生草上，黃赤如金，非松蘿也。松蘿蔓延

松上生枝正青」，點出松蘿與菟絲在外觀顏色上的不同。

《詩經》〈鄘風‧桑中〉曰：「爰采唐矣？沬之鄉矣。雲誰之思？美孟姜矣。期我乎桑中，要我乎上宮，送我乎淇之上矣。」句中的「唐」指「唐蒙」，即菟絲子；意譯為：「在何方采摘菟絲子？就在衛國沬邑鄉。思念之人又是誰？正是美麗動人的孟姜。約我來到桑林中，邀我祠廟上幽會，送我告別於淇水旁。」

一首輕快活潑的大膽情詩，表現青年男女的熾烈激情。有說上古蠻荒時期人們都奉祀農神，因此在許多祀奉農神的祭典中，男女約於祠廟上合歡，示現了原始民族生殖崇拜儀式。

李白有「君為女蘿草，妾作菟絲花；輕條不自引，為逐春風斜」之句。菟絲是寄生植物，必須仰賴其它植物才能存活；女蘿即地衣松蘿，亦需要有高攀著生的對象。春風中的菟絲和松蘿互相纏繞，就像一雙互相依賴扶持的親密情人。

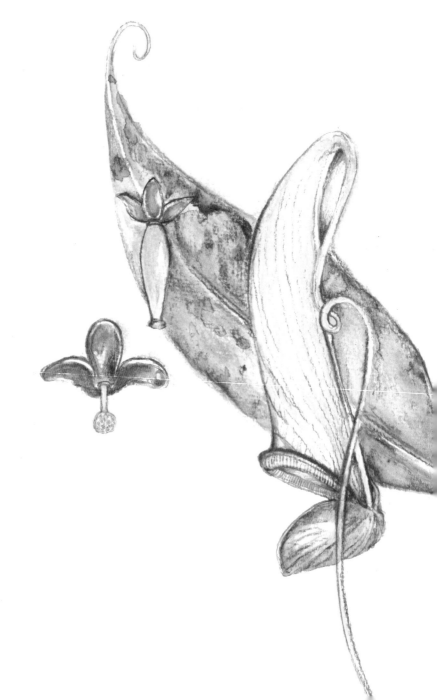

豬籠草

Pitcher Plant

學名： *Nepenthes mirabilis*

科名　豬籠草科

種類　被子植物　（雙子葉植物）

習性　直立或攀援草本

花期　三月至十二月　　果期　八月至十二月

生境　沼澤

地點　大欖涌、掃管笏、青山、大嶼山

備註　香港原生種．；列入香港法例第九十六章；
　　　列入香港法例第五百八十六章；
　　　列入《香港稀有及珍貴植物》易危　（VU）

我好奇地把籠蓋輕輕打開，看看這株奇異的食蟲植物有什麼「斬獲」？嗶，小蚊子，數隻螞蟻，還有兩隻不知名的小飛蟲！將植物與動物硬作比較的話，植物扎根於地不能自由移動，勢必是弱勢一方吧。但世事無絕對，真相很有趣；竟也有植物反客為主以動物作糧食，其中一種便是豬籠草。

豬籠草屬直立或攀援草本，高○點五至兩米。基生葉密集，莖生葉散生，葉片長圓形，兩面常具紫紅色斑點；用作捕蟲的圓筒形瓶狀體有縱棱兩條，外有紫紅斑點，內壁上半部平滑，下半部及裡面密生腺體。開花時總狀花序長二十至五十厘米，雄花花瓣片四片，雌花子房橢圓形。蒴果栗色，果爿四裂，種子絲狀。

在新界西行山，走到水邊的話，你偶爾能見到豬籠草。能捕食昆蟲的它，主要產地為熱帶亞洲地區；由於長期受大量雨水沖刷，土壤中的養份含量低，遂捕食昆蟲以吸收足夠營養。一個個垂下來的青紅「囊袋」是陷阱！這是它們獨特的營養汲取器官——捕蟲籠。捕蟲籠呈圓筒形，像一個個小豬籠，故人們稱之「豬籠草」。葉片呈長圓形，當新葉長出，捕蟲籠便會自捲鬚的末端發育，形

成瓶狀囊袋，籠口處的唇隨著發育變寬並向外翻捲，同時開始呈現鮮艷色彩。

捕蟲籠經常有三分之一籠消化液，為了防止雨水進入籠中導致滿溢，籠頂設有籠蓋；籠蓋下面也巧妙地具蜜腺，能誘惑昆蟲。小蟲一旦掉進裡面去，要爬出來並不容易，因為囊袋及籠口均非常光滑——落在液體中的蟲兒，最終逃不過被消化酶所分解的命運。

在除夕花市上，桃花、水仙、銀柳、五代同堂等向來為大熱之選，近年乃至其貌不揚的豬籠草竟也深受寵愛！原來中國人愛其「豬籠入水」的意頭，卻連帶生長在野外的豬籠草都有被採掘危機。「豬籠捕蟲、人類在後」，自然生態的終極敵人，畢竟也可能是人類呢。

59

春

三月至五月

大帽山

香港鵝耳櫪

學名　*Carpinus insularis*

科名　樺木科

種類　被子植物（雙子葉植物）

習性　灌木

花期　四月　果期　八月至十月

生境　向陽山坡

地點　香港島

備註　香港原生種

Carpinus
Insularis

為免過份打擾罕貴少見的植物，我通常會靜靜接近它們，觀賞完了，又悄悄離開。於是在那個碎石斜坡，我幾近是蹲著身子滑下山去；可惜隱忍功力未夠，又或是山徑熙來攘往太熱鬧，碎石與鞋底發出雜聲，下坡五米時被一位仁兄抓個正著，說：「你一個人在這裡滑下去？沒有人這樣下去的，好陡斜！」我支吾其詞，推説只拍幾張風景照就回來。

山坡真斜，而且浮石陰濕，就算是大塊的石頭，也並不穩固。我後知後覺，眼前的香港鵝耳櫪已全數結果，的確是太遲了吧。不放棄，把群落的枝葉翻摸摸，逐一「驗身」，喜見其中一棵仍有鮮嫩的兩串小花。

香港鵝耳櫪為落葉灌木，約三米高，樹皮灰色，小枝紫褐色。葉片卵狀披針形，中脈正面和背面被長柔毛，邊緣具短尖鋸齒，中脈兩邊各有側脈十三至十六對。花朵男女有別，雌雄異花。果序三厘米，果苞片不對稱，內藏圓形小堅果。模式標本於二〇一三年由 K. Y. Tam 於香港島採集，為香港特有種。

鵝耳櫪屬全球約五十種，分佈於北溫帶及北亞熱帶地區。中國有二十五種、十五變種，喜生於較濕潤的低海拔及中海拔山坡及河谷地。鵝耳櫪屬是組成第三紀化石植物區系的重要類群之一，在第三紀的地層中，科學家曾發現大量鵝耳櫪的葉、果苞、花粉及小堅果化石。

四月花，形態獨特，像懸於枝頭的蟲蛹。果也有趣，像串串耳環吊飾。我驚訝於這些長有細緻花葉的灌木，在這種貧瘠的石質山坡竟也能強橫而良好地生長。我逗留於石坡，不知何故竟不願離開⋯⋯最後索性坐在它們旁邊，毫無動靜地發了二十分鐘的「植物呆」，待日光傾斜，人漸稀少的時候，才悠然返回山徑去。

灰冬青

Gray Holly

學名　*Ilex cinerea*

科名　冬青科

種類　被子植物（雙子葉植物）

習性　常綠灌木或小喬木

花期　三月至四月　　果期　五月至十二月

生境　樹林及灌木叢

地點　香港島、薄扶林水塘、柏架山、九龍山、大坳門、八仙嶺、烏蛟騰、大嶼山

備註　香港原生種

我小時候愛愛畫聖誕卡送給同學仔，除了聖誕樹及聖誕花（一品紅）外，也會畫上一種帶有紅色果實、葉子「巉巉巍巍」尖刺橫生的植物，長大後才知是某種冬青！冬青與聖誕節關係密切，英國人愛在聖誕圈上，放上蠟燭、松果、飄帶及冬青作裝飾，因此在外國，人們看見它，便會想起聖誕節。

冬青名副其實，於冬天常青。秋去冬來，百花凋零的時候，冬青卻是結實纍纍。李時珍《本草綱目》中，冬青具藥用價值。近十數年最為港人熟悉的莫過於「三冬茶」，是以梅葉冬青、鐵冬青及榕葉冬青，配以其他涼茶用料製成，服後能預防感冒、舒緩咽喉炎及上呼吸道感染等症狀。

我眼前的則是灰冬青，葉子較狹長而且光滑無毛，青紅果實滿滿地結於枝條上，耀眼迷人。灰冬青英文叫「Gray Holly」，模式標本於一八四七至一八五〇年間在太平山採集。

它是常綠灌木或小喬木，高約六米；小枝挺直具縱棱，頂芽圓錐形。葉片革

質，長圓狀倒披針形，基部鈍或圓形，邊緣具小細圓齒，背面淡綠色。球形果實成熟時紅色，內有果核四粒。

聚傘花序簇生，花瓣四片，雌花花瓣也是四片，柱頭盤狀。雄花為

香港共有十七種冬青；在開埠初期，於中、上環興建的第一條街道荷李活道（Hollywood Road），據說其命名也跟冬青有關。當時兩旁種植了冬青樹，而冬青英文是「Holly」，因此街道名叫「Hollywood Road」，中文音譯為荷李活道，跟美國影城荷里活原來並無關係。

69

三椏苦

Thin
Evodia

學名　*Melicope pteleifolia*

科名　芸香科

種類　被子植物（雙子葉植物）

習性　灌木或小喬木

花期　四月至五月　　果期　八月至九月

生境　山坡、灌木叢

地點　常見於香港

備註　香港原生種

有人問我這棵是什麼？我答是三椏苦，他露出不可思議的表情，皆因他一直以為那是「鬼點火」（白花燈籠 *Clerodendrum fortunatum*）。白花燈籠屬馬鞭草科，雖跟三椏苦一樣開白花，花卻大很多，夏天會結藍色果實，跟眼前葉呈三椏、形如三叉戟的植物明顯不同。

三椏苦屬芸香科灌木或小喬木，二至八米高，樹皮灰色。三小葉，邊緣具波浪；散落著許多小腺點。花序腋生長二至十厘米，花甚多，花瓣淡黃或白色，常有油點；雄花雄蕊四枚；雌花柱頭頭狀。果瓣淡黃或茶褐色，種子長三至四毫米，藍黑色，有光澤。

三椏苦的模式標本於一八四七至一八五○年間由 J. G. Champion 於港島區採集。根、葉、果實常被用作藥材，在中國、越南、老撾和柬埔寨用作解毒劑。

介紹三椏苦，不得不談廣東人偉大發明「廿四味」涼茶；南方氣候炎熱潮濕，人們喜好飲用涼茶以清熱解毒。不同涼茶有不同材料組合，廿四味雖無固定藥

72

方，但動輒也會用上廿種山草藥，三椏苦正是令廿四味苦寒的主要材料之一。

說起涼茶，也難免說到近年木棉花的命運。木棉樹被指其棉絮令人致敏，因此部份議員主張將木棉未開的花苞打下棄掉，把「英雄樹」活活絕育，卻不知家傳戶曉的「五花茶」，正是由菊花、槐花、金銀花、雞蛋花和木棉花製成；老人家總在春天把新落的木棉花收集、切開、曬乾，煲成涼茶供親人除濕溫降火。木棉花豐盛的花蜜也是鳥兒（如小葵花鳳頭鸚鵡）的食糧。是草還是寶？人能否跟植物在社區內共生？就觀乎智慧與胸襟了。

嶺南山竹子

學名　*Garcinia oblongifolia*

科名　山竹子科

種類　被子植物（雙子葉植物）

習性　灌木或喬木

花期　四月至五月　　果期　十月至十二月

生境　風水林和低地次生林

地點　常見於香港

備註　香港原生種

Lingnan
Garcinia

75

炎炎夏日，我們常能在水果店買到山竹，果實大小如柿，深紫色果殼厚厚的，打開來，見白色果肉，味清甘甜，性涼解渴。原產馬來半島，為熱帶果樹中的珍品，更有「果后」之稱，與「果王」榴槤並列。

想不到原來香港也有原生山竹子！八、九月是嶺南山竹子的果期，走在林徑，不難發現一地黃色如青梅大小的果實。山竹子為喬木或灌木，高五至十五米。葉片長圓形。花單性，雌雄異株；花瓣橙黃色或淡黃色；漿果圓球形，長二至四厘米。

據說吃掉嶺南山竹子果實，牙齒發黃，因此廣東一帶俗名又叫「黃牙果」。我遲疑地在澗邊拾起一個，也打開試吃吧！把黃色外皮掰開，內藏數瓣白色半透明果肉，簡直是迷你版本的山竹！酸酸甜甜，味美解渴。剛掉在地上，外皮黃色而按下去仍硬身的山竹子，酸甜度最為合宜，啡色的不用碰，內裡早已變質發酵。

嶺南山竹子屬香港首先發現品種，模式標本在一八四七至一八五〇年間由 J. G. Champion 於香港島快活谷的樹林發現。分佈於廣西、廣東、海南、越南等地，常生長於水源充足的地方，如水塘或河溪附近。除果可鮮食，種子含油份可製肥皂及潤滑油，樹皮含丹寧可製栲膠，而黝黑的木材則可製作傢俱及工藝品。

把果子留給野生動物吧。

我走著吃著，忽然前方傳來「嘰嘰」幾聲！原來碰見了大埔滘的猴子，兩大一小；牠們害羞地飛快逃走，遺下地上一小堆果皮，走近細看，原來是嶺南山竹子。我臉一紅，原來自己跟猴子「爭飯食」哩！心想試過一次就好，日後還是

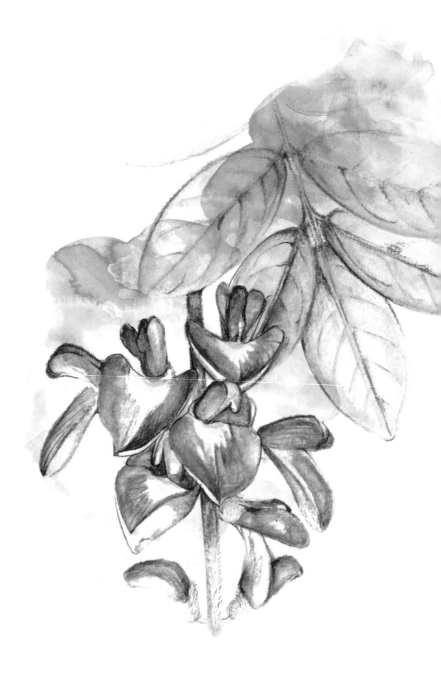

香港崖豆

學名　*Millettia oraria*

科名　蝶形花科

種類　被子植物（雙子葉植物）

習性　喬木或灌木

花期　五月至七月　　果期　十一月

生境　向陽山坡

地點　大浪灣、鶴咀、加列山道、大嶼山

備註　香港原生種

Hong Kong
Millettia

這是一條沒有標示於地圖的小徑，沿途滿佈巨石，偶爾還需攀爬。繼續上行更有其它路徑縱橫交錯，斷斷續續地彷彿都可抵達這個或那個山頭，令人不得不猶豫於腳下那浮石之路。

腳下是鬆散的砂土，四周沒有高大的樹木作蔭，大太陽以居高臨下的姿態直曬頭頂，是否在訕笑辛苦爬坡的大汗淋漓的人們？且走且停，抬頭張望山勢時，瞥見遠方有紅粉花兒正向尋花人招手，苦盡甘來，我一步步爬得更快了！

香港崖豆是直立灌木或小喬木；樹皮光滑。羽狀複葉九至十三枚，葉面葉底密被毛，總狀圓錐花序腋生，也是密被黃色柔毛；一至三朵粉紅色小花著生節上；翼瓣長圓狀鐮形，龍骨瓣闊卵形。莢果扁平，密被褐色絨毛，內有橙黃色扁圓形種子二至三粒。

崖豆藤屬全世界共有約二百種，分佈於熱帶和亞熱帶地區。香港崖豆藤是香港首先發現種，模式標本於一八八四年十二月由 C. Ford 採自港島鶴咀。

80

紫紅花朵與青蔥色葉子，色彩那樣鮮嫩，是荒山中一道美好的風景。其他崖豆藤多在夏日熱辣辣時開花，香港崖豆卻在春夏交接季盛放，正好掀開夏之序幕。植株上都黃毛茸茸，顯得特別可愛，其時有花有果，正是觀賞佳期。

卻是有點乾涸的樣子，叫我想起唐許渾的〈題韋隱居西齋〉詩：「山風藤子落，溪雨豆花肥。」南方的豆科花兒喜水，今年天氣旱暖，上半年雨水稀少，於是我也開始為這乾燥山丘上的花兒擔憂起來。然而天行健兮地勢坤，四時更替，萬物生養死滅有其恆常持久之道，我其實也是白擔心一場，因為兩日之後，天空便下起了甘霖好雨來。

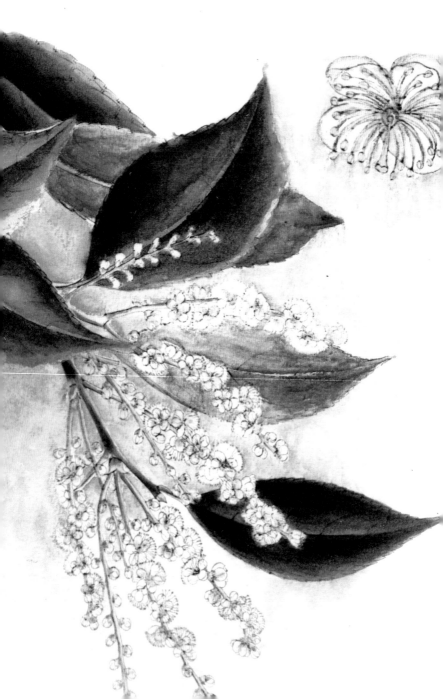

山礬

Symplocos
Sumuntia

學名　*Symplocos sumuntia*

科名　山礬科

種類　被子植物 （雙子葉植物）

習性　常綠小喬木

花期　二月至三月　　果期　六月至七月

生境　生於薄林中

地點　太平山、馬鞍山、大嶼山

備註　香港原生種

這次山上非一般地大風大霧，陣風來時甚至把我吹得無法走直線；衣服和好心人借出的帽子早被流動的濃霧沾濕。我壓低身子慢慢走，看見受石頭掩護的蔓

菫菜和韓信草若無其事地在路邊快樂盛放，稍高一點的花卻遭殃了，吊鐘花紛紛跌下，旁邊還有幾朵小白花飄零散落於地上，我彎身拾起，把落花放在掌心，

好一朵可憐的山礬花。

山礬是常綠喬木，嫩枝褐色。葉薄革質，邊緣具淺鋸齒，側脈每邊四至六條。花冠白色，五裂，雄蕊二十五至三十五枚。

二月底是山礬初開的季節，到了三月大概會更為壯觀；枝上的花兒雪白，滿滿地長滿枝頭，姿態極為浪漫迷人。

中國古來也有雅士愛好山礬。傳說「山礬」一名源自北宋詩人黃庭堅；他在〈戲詠高節亭邊山礬花詩序〉透露，江湖南野中，有一種小白花，木高數尺，春天盛開，極香，山野之人稱之為「鄭花」。王荊公想在庭園栽種此花，又想為它

作詩，卻覺得名字庸俗鄙陋……黃庭堅見當地人採集鄭花的葉子作媒染劑，代替明礬（一種化合物），使物件著色，靈機一動，遂改花名「山礬」。

黃庭堅作〈戲詠高節亭邊山礬花二首〉，其一為：「高節亭邊竹已空，山礬獨自倚春風。二三名士開顏笑，把斷花光水不通。」讓我不禁想像三兩風流名士遊山玩水，在怒放的山礬花旁得意地嬉笑打鬧的情境。

南宋「中興四大詩人」之一的楊萬里也曾在〈萬安出郭早行〉頌讚山礬花：「玉花小朵是山礬，香殺行人只欲顛。」可惜今天天色不好，未知眼前這棵山礬可也會有「香殺行人」的芬芳？

85

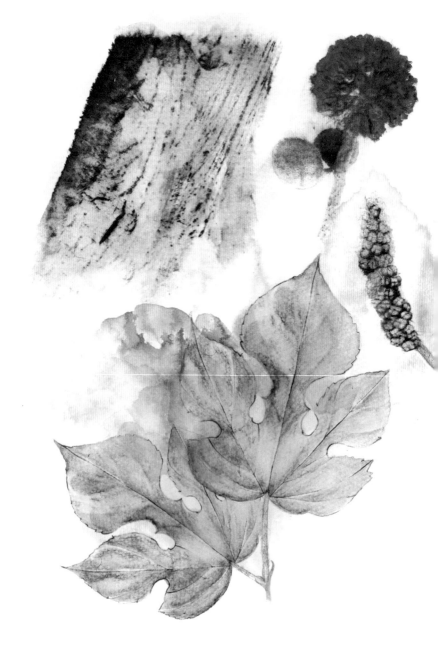

構樹

Paper
Mulberry

學名　*Broussonetia papyrifera*

科名　桑科

種類　被子植物（雙子葉植物）

習性　喬木

花期　三月至五月　　果期　四月至八月

生境　荒地、路邊

地點　常見於香港

備註　香港原生種

走過山頂盧吉道，看見構樹。被它美麗的樹皮吸引目光，伸手摸摸看，淺灰褐色樹皮上有凸起的橙色腺點作為紋飾，加上葉子外形獨特多變、果實可愛醒目，實是賞心悅目的香港原生樹種。

構樹屬喬木，高十至二十米。小枝密生柔毛。托葉卵形，葉寬卵形，先端漸尖基部心形，兩側常不相等，邊緣具粗鋸齒，基生葉脈三出；雄花序為葇荑花序；雌花序球形。聚花果直徑一點五至三厘米，成熟時橙紅色。

構樹學名「*Broussonetia papyrifera*」，種加詞「*papyrifera*」意思是「可造紙」。樹皮富含細長柔韌的纖維，是造紙的上佳材料。在中國，構樹古稱「穀」或「楮」，人文歷史悠長，《東觀漢記》早已記載蔡倫造紙的事跡：身為東漢宦官的他奉皇帝之命，改進西漢以來的造紙技術，以麻造「麻紙」、穀樹皮造「穀紙」、魚網造「網紙」。

構樹是桑樹以外的重要經濟樹種，人們為賺錢而種植構樹；南北朝時農學書籍

《齊民要術》記曰：「楮宜澗谷種之……煮剝賣皮者，雖勞而利大，自能造紙，其利又多。」除了能做出光澤甚好的紙張，江南人甚至以構樹皮做布匹。

像剪紙婦人巧手剪出的各種奇妙形狀。

的飼料，外型極獨特，有的很像鳥爪，有的像三叉戟，有些是普通的卵心形，草綱目》中稱「楮實」，是能夠益氣明目的草藥。葉子亦是牛、羊、鹿等牲口雌雄異株，男女有別，花開於早春。球形熟果呈橙紅色，甜美可生食，在《本

構樹的葉形似跟構樹年齡有關，年紀較大的構樹，葉子形狀常呈卵心型；幼樹葉子形狀變化較大，從卵心形到三裂到鳥爪形都有。忽然我聯想到自己，小時候處事都是有棱有角，隨著年紀愈長，才漸漸變柔和……人和樹竟有相似之時，想到這裡我不禁笑了。

89

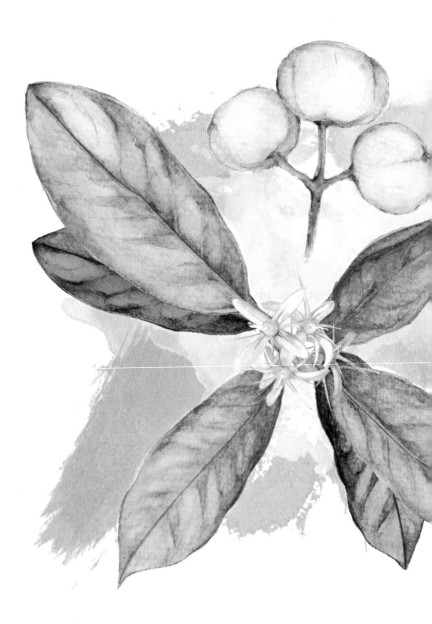

山油柑

Acronychia

學名　*Acronychia pedunculata*

科名　芸香科

種類　被子植物（雙子葉植物）

習性　喬木

花期　四月至八月　果期　八月至十二月

生境　林邊、疏林中

地點　常見於香港

備註　**香港原生種**

91

離開平坦石屎路，我開始踏上左方的無名小徑。雨後土壤稍微鬆散，幸好最陡斜處有幼繩輔助。上攀約二十分鐘，推開重重高草與灌木，一陣山風吹過，視線開揚了，大欖涌水塘的怡人美景頓入眼簾。有「千島湖」美稱的大欖涌水塘，淡水中的小島星羅棋布，翠玉生輝，惹人垂愛。在高處拍攝休息後，打算沿水泥路往下走到水塘邊緣，突然被前方長滿黃色小果的樹木吸引。我止住步伐，踮起腳尖，伸手一抓，是成熟的山油柑哩。

樹高約十五米。樹皮平滑，呈灰白色。葉有時呈略不整齊對生。花兩性，淡黃白色，盛花時花瓣向背面反捲且略下垂。果淡黃色，半透明，近圓球形而略有棱角。

山油柑於香港山野間常見，多生於低海拔的山坡，是本地原生芸香科樹木，葉子光亮呈深綠色，五月開白色小花，秋天結淡黃色小果。

山油柑花形漂亮、易於辨認，初夏時，在豐滿濃綠的樹葉叢間盛放；那狹長花

瓣伴以向外伸展的雄蕊，如銳角的星星，或片片飄香的雪花。是的，芸香科植物多帶香，果也多數無毒，不少品種常被栽培作經濟作物，如香柚、橙、黃皮、檸檬等。山油柑果實聞起來也有清新的柑桔味，結子很多，成熟時為淡黃色，微甜可食，據說能健胃助消化，故又有個美麗名字叫「降真香」，實是天降的果物。

它是本地野生雀鳥及其它野生動物所依靠的食糧。忽然我也想起家中飼養的小鸚鵡，試留一顆給牠吧；回家放到牠嘴邊揚一揚、引誘著，兩秒後「呱」一聲便給搶去了！

馬尾松

Chinese Red Pine

學名　*Pinus massoniana*

科名　松科

種類　裸子植物

習性　喬木

花期　四月至五月　果期　十月至十二月

生境　山上

地點　香港各地，也廣為培植於郊野

備註　香港原生種

松果「咚」一聲落在頭上，我撫著頭殼，抬頭發現是馬尾松。它是香港唯一的原生松屬植物，葉子每束兩針，樹冠形態屬「自由奔放型」，能生於乾旱瘠薄的土地或岩石縫中，是荒山恢復森林的先鋒樹種。

喬木可高達四十五米，樹皮紅褐色，裂成不規則的鱗狀塊片。樹冠傘形，枝條每年生長一輪。針葉兩針一束，雄球花紅褐色，彎垂，穗狀，雌球花單生或二至四個聚生於新枝近頂端。毬果卵圓形，熟時栗褐色；種子長卵圓形。松果由木質鱗片組成，內有松子，外殼可作柴燒，「火氣」旺盛。人們亦可從松脂提取液體，成為油畫顏料稀釋劑「松節油」。

松、竹、梅經冬不凋，文人稱之「歲寒三友」。在中國畫中，常有枝彎幹曲的松樹聳立於危巖削壁間。也頻繁地出現於詩詞中，以表示堅貞不屈的氣節；如《荀子·大略篇》曰：「歲不寒無以知松柏，事不難無以知君子。」將松柏的耐寒與君子的堅毅並列——像天降大任於斯人，都必先經歷上天的殘酷考驗。

東晉陶淵明《歸去來辭》也有「景翳翳以將入，撫孤松而盤桓」之句，以「景翳翳」隱晦道出東晉末年日漸衰落的國勢，又夕陽下的孤松比喻自己──雖有堅貞志節卻孤立力弱，無力挽回世道衰敗之局。

北宋大文豪蘇軾亦愛松，年輕時曾親手栽種過萬棵，仕途失意被貶謫黃州後，也在自家庭院滿種松樹。松樹在絕處可逢生，於我看來，大有自我鼓勵之意。

我家當然沒位置種松樹，卻能把這枚敲醒頭殼的小松果，置放在工作桌上自勉。

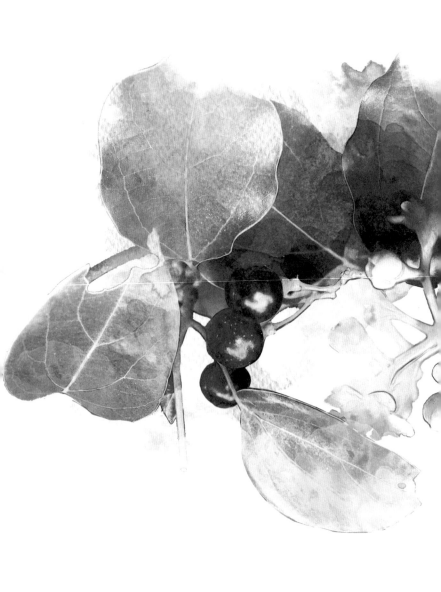

樟

Camphor Tree

學名	*Cinnamomum camphora*
科名	樟科
種類	被子植物（雙子葉植物）
習性	喬木
花期	四月至五月　　果期　八月至十一月
生境	村邊的樹林
地點	常見於香港

樟樹四季常青，枝枝相連、葉葉交錯，猶如一把巨大綠傘。中國古詩詞中不乏描寫樟樹的詩句，如唐代文人沈亞之《文祝延二闋》:「樟之蓋兮麓下，雲垂幄兮為帷」，表達了對香樟枝繁葉茂，樹冠鋪天蓋地的讚嘆。《本草綱目》解釋了樟樹名字的由來:「其木理多文章，故謂之樟」。樟木樹幹上紋路分明，容易辨認，樹冠巨大，常年墨綠，木材及葉子均散發特殊香氣。

樟木有強烈的樟腦香氣，味清涼，有辛辣感，防蟲防蛀、驅霉防潮，由古至今，被視為具經濟價值的樹種。由樟木蒸餾分離而出的樟腦及樟腦油也具醫療效果。樟腦是傳統中藥材，中醫用來治療霍亂、疹癬、風濕等，西醫用來做強心針、治皮膚病和神經衰弱症，還可用來驅蟲、止癢，甚至製作香料等。藥用之外，樟腦也用來製造煙火、火藥和賽璐珞（Celluloid）。賽璐珞是一種類似塑膠，卻比塑膠更早發明的化學材料，由硝棉與樟腦混合加熱、加壓製成，是歷史上最早發明的熱可塑性樹脂。

十九世紀末年清日簽署《馬關條約》，台灣被割讓，造成往後五十年的台灣

日治時期。日本據台灣初年，即設有獨立機構「樟腦局」，專門處理樟腦業務，包括實施樟腦專賣制度，訂定樟樹之砍伐、保護及造林規劃，又獎勵民間大量種植。

在香港，山中村落多選一棵長相比較出眾巨大的樹，作為社祭中心，視為神木，村長常率村眾在其下舉行儀式，祈福感恩。而在香港大埔社山村風水林中，也挺立著一棵有名的巨型樟樹，高二十五米，其主幹直徑近三米，十分粗壯，稱「社山神木」。

在香港東北地區的荔枝窩也有棵享負盛名的「五指樟」。據村民說，樟樹原本從主要樹幹分叉出五支，形同五指，故取名「五指樟」，但在日軍侵佔村落時，其中一指被鋸下，村民於危急存亡之際腦筋急轉，馬上指此樹為「神樹」，住有樟樹精靈，日軍信有其事，其餘四指才得以保存，避過砍殺厄運，所以我們今天看到的，是殘缺一指的五指樟。

101

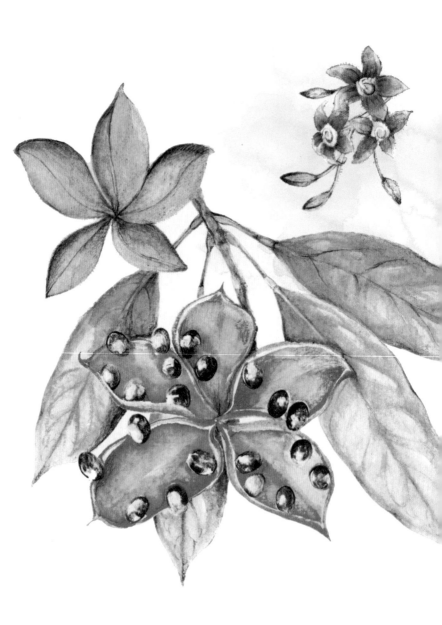

假蘋婆

學名	*Sterculia lanceolata*
科名	梧桐科
種類	被子植物（雙子葉植物）
習性	喬木
花期	四月至五月　果期　八月至九月
生境	低地次生林、林谷
地點	香港各地
備註	香港原生種

Lance-leaved Sterculia

大雨過後，假蘋婆的鮮紅果實已掉落地上，種子都跑光了呢！假如你在夏天八、九月曾頂著猛烈陽光行山，準會跟這種掛在枝頭的耀眼果實相遇過。

假蘋婆屬喬木。葉革質，橢圓形；圓錐花序腋生，密集而多分枝；花淡紅色，萼片五枚，向外開展如星狀；雄花花藥約十個；雌花花柱彎曲。蓇葖果亮猩紅色，內有黑褐色橢圓形種子。原產廣東、廣西、雲南、貴州和四川南部，為中國產蘋婆屬中分佈最廣的一種，在山野間常見，尤喜生於山谷溪旁。

蘋婆有真假之分，假蘋婆是野外常見的香港原生種，蘋婆（*Sterculia nobilis*）則是外來栽種品種，較為少見。兩者同為梧桐科蘋婆屬植物，它們花朵形狀不同，果實外形卻頗為相近：嫩時黃綠色，成熟時變成艷紅，裂開，露出黑色具光澤的種子。蘋婆種子較大，每個蓇葖果內只有一、兩粒，假蘋婆果實內則有種子五、六小粒。

蘋婆種子又名「鳳眼果」，夏季於旺角街市有售，老闆娘說可以炆雞、炆排骨。

104

我試買半斤，煮熟後拌蜜糖，質感、味道皆如栗子。清初吳震方《嶺南雜記》云：「蘋婆果，其皮有數層，層層剝之，始見肉，彼人詈厚顏者，曰蘋婆臉。」

以蘋婆果比喻厚面皮的人。

至於假蘋婆種子，好奇的我也曾試過焗熟來吃，但它也有好多層皮，吃起來頗麻煩：先剝去黑色表皮，然後還有一層淺啡色的，也要仔細剝去，才能吃到裡面細細粒的白色種仁；味道似焗花生，質感似薏仁。植物前輩說過，在七十年代初，人們買不起栗子和蘋婆，退而求其次把假蘋婆炒了，放在小雞皮紙袋內當作零食出售，賣「斗零」（五仙）一袋。

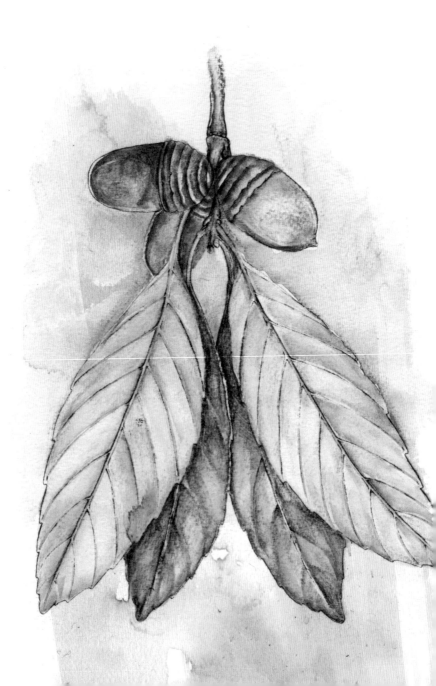

華南青岡

Thick-
leaved Oak

學名　*Cyclobalanopsis edithiae*

科名　殼斗科

種類　被子植物（雙子葉植物）

習性　喬木

花期　四月至六月　　果期　十月至十二月

生境　樹林

地點　加列山、西貢、大圍、打鐵屻

備註　香港原生種

107

工作關係經常到打鐵岏，理所當然地也會看看那裡的原生樹木。我抬頭，鷟荔

錐（*Castanopsis fissa*）滿樹的花朵把我吸引住。走進密林中，卻奇怪了，一地

都是青岡果實，大大的，長度足有五厘米。細看原來是鷟荔錐及華南青岡這兩

種殼斗科大樹親密地長在一起了。回去查書，才知華南青岡的模式標本採自新

界打鐵岏，正好是我工作的地點！令我不禁狂想，百多年前採集此種標本的C.

Ford，是不是也曾碰巧摸過這棵樹？

華南青岡屬常綠喬木，高達二十米。小枝微具細棱，葉片革質呈長橢圓形，葉

緣三分之一以上有疏淺鋸齒，葉面深綠色。雌花序長一至二厘米，著生花三至

四朵。果序軸粗短，殼斗碗形，外壁被暗黃色短絨毛，小苞片合生成六至八條

同心環帶，包著堅果的四分之一面積。堅果柱狀橢圓形。

全世界殼斗科植物約有一千種，特徵是堅果生於呈杯狀或囊狀的「殼斗」中。

殼斗外有鱗片或刺，像一頂小帽子戴在頭上，或把它整粒包圍起來像件鐵甲

衣。殼斗科植物木材優良，可供建築、製造傢俱、農具等。種子含澱粉，烤熟

後多數可食用，如我愛吃的板栗，也屬殼斗科。對野生動物來說，這些堅果是極重要的營養來源，特別是溫帶地區動物如松鴉、松鼠等，會於秋天收集堅果準備過冬。

兒時印象最深刻的那一粒殼斗科堅果，竟出現在宮崎駿《龍貓》卡通電影情節裡面。三歲妹妹在灌木隧道裡發現殼斗科果實（大概是某種青岡或柯），興高采烈地一顆顆拾起來，無意間看見半透明精靈，追呀追，最後跌在樹洞底，尋到大龍貓。

後來姐姐借給大龍貓一把雨傘，為了答謝姐妹，大龍貓把果實送贈她們；她們在一個夜裡埋下了，又圍著它跳舞，它們在舞蹈中發芽，迅速長高，最後變成一個巨大森林！殼斗果實在電影中象徵希望，代表原始自然，擁有源源不絕的力量和生機。

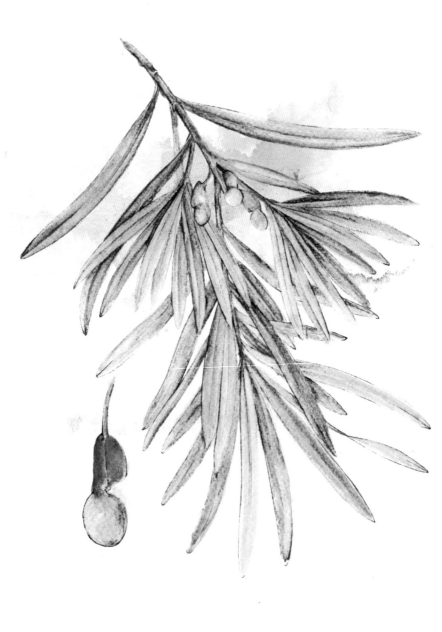

羅漢松

學名　*Podocarpus macrophyllus*

科名　羅漢松科

種類　裸子植物

習性　喬木

花期　四月至五月　　果期　八月至九月

生境　開揚的灌木叢

地點　香港東部沿岸山坡，也被栽培於公園及花園

備註　香港原生種

Buddhist Pine

朋友在上山時拉著我，指著植物上一個個可愛「小矮人」，咦？原來是野生羅漢松。

羅漢松屬喬木，樹皮灰色，不規則地裂開。葉螺旋狀著生於上半部枝，葉片線狀披針形，正面深綠色，中脈顯著隆起，背面帶白色。種子卵圓形，熟時肉質假種皮紫黑色，有白粉，肉質圓柱形種托紅色或紫紅色。分佈於廣東、廣西、貴州、雲南、四川、湖南、安徽、江西、福建、浙江、江蘇，但野生的樹木極少。

羅漢松屬雌雄異株，我們無法單純從樹形辨別性別，必須耐心等待開花，才能知雄雌。雄球花為穗狀，雌球花則單生於葉腋，經授粉後，胚珠會逐漸變大並發展成種子，有趣的是，羅漢松種子基部有長型的肉質種托，初時青色，成熟後變紅，像極穿紅色袈裟的小羅漢，靠攏枝頭雙手合十地誦經。

這是令人愉悅的植物，卻因一句押韻諺語「家有羅漢松，一世唔駛窮」而招致無辜的殺身之禍！不少內地富豪視之為風水樹，以致多年來偷渡客非法盜掘野

112

生羅漢松的罪案不斷。偷樹黨多乘小艇入境，在香港東部沿海一帶登岸尋找目標羅漢松，發現後隨即整棵連根拔起，搬回船上揚長而去。經多年盜掘，現時於本港海岸的羅漢松已被偷得七七八八，跟土沉香一樣，正面對潛在的野外滅絕風險。

老套也要說句「愛不一定要擁有」。在香港，我們隨時可於公園和寺苑（如荔枝角公園、香港動植物公園、志蓮淨苑等）觀賞羅漢松。羅漢松外表蒼勁、姿態優美，種子成長時，枝葉間展現一片祥和，但願也能感染偷樹黨，讓他們早日「放下屠刀，立地成佛」。

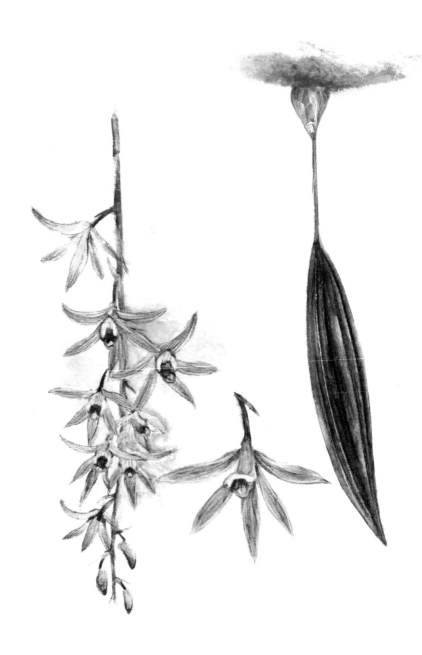

香港帶唇蘭

學名　*Ania hongkongensis*

科名　蘭科

種類　被子植物（單子葉植物）

習性　地生草本

花期　三月至四月

生境　鬆散的岩石上或山坡樹下

地點　淺水灣、沙田、馬鞍山、青山、黃龍坑

備註　香港原生種；已列入香港法例第九十六章
　　　及第五百八十六章

Hong Kong Ania

我帶香港電台電視部的團隊到山上去，原本只為拍攝正值花期的香港杜鵑，卻在途中看到另一種以香港命名的植物——香港帶唇蘭，便即興地掘出畫簿及針筆，蹲在路邊畫起草稿來。

香港帶唇蘭屬地生蘭，假鱗莖卵球形，頂生一枚葉。葉柄細長，葉長橢圓形，先端漸尖，基部漸狹為柄。花葶出自假鱗莖的基部，直立不分枝，總狀花序疏生數朵花；花黃綠色帶紫褐色斑點和條紋；花瓣基具五條脈；唇瓣白色帶黃綠色條紋。

香港帶唇蘭的模式標本於一八五八年由 C. Wilford 自柏架山收集。香港開埠後，陸續有植物學家登陸新土地尋寶，並發現不少新品種。

作為國畫中的四君子之一，蘭花是常被描繪的對象，歷代不少畫家善畫蘭，如南宋末年趙孟堅（字子固，號蘭坡）以墨蘭最精。他曾在畫中題詩曰：「六月湘衡暑氣蒸，幽香一噴冰人清。曾將移入浙西種，一歲才華一兩莖。」表露了

116

養種蘭花的真切感受。由於趙孟堅筆法利落清爽，後世評為：「清而不凡，秀而雅淡」，傳世作品有《水仙圖卷》、《歲寒三友圖》、《墨蘭圖》等。

元代鄭思肖畫蘭花也極為著名。他是個忠貞不二的大宋遺民，在宋朝滅亡後，決心不為元朝做事，遂隱居於吳中（今江蘇蘇州），平日閉門畫畫作詩，甘願過著貧苦生活。他自號「所南」，其實也是別有所指，據說他平日坐臥必向南，以示懷念先朝，每逢三伏或隆冬臘月之際，總要到野外放聲大哭，向南跪拜。他所畫的蘭花都一律不畫土，蘭像浮在半空中一樣，無所依靠，正好寄寓「無土亡國」之悲痛。

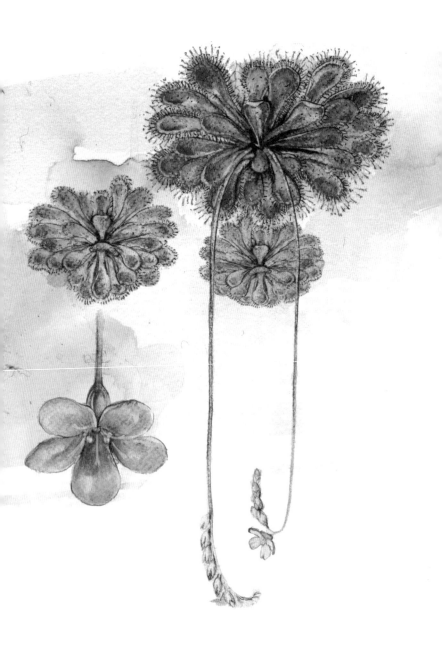

寬苞茅膏菜

學名　*Drosera spathulata*

科名　茅膏菜科

種類　被子植物（雙子葉植物）

習性　多年生草本

花、果期　三月至九月

生境　草間、灌木叢

地點　香港島、青山、大帽山、河背、馬鞍山、大嶼山

備註　香港原生種

Spoon-
leaved
Sundew

我們走下數百梯級來到海邊，在幾塊大石上發現某種在園藝店也能見到的有趣植物，那是茅膏菜科的寬苞茅膏菜（也常稱小毛氈苔）。正值花期的它抽出幼長花梗；可愛的粉紅色五瓣小花在太陽底下盛開著。

寬苞茅膏菜屬多年生草本，莖短，不具地下根莖。葉蓮座狀密集，緊貼地面；葉片匙形，葉緣密被長腺毛，花序柄、花柄和萼被腺毛；五片紫紅色花瓣中間有雄蕊五枚，花柱三枚。蒴果開裂為三果片，種子小呈黑色。

茅膏菜屬全球共有一百品種，分佈於熱帶至極地苔原地區，香港產五種。寬苞茅膏菜跟同屬錦地羅（Drosera burmannii）及長柱茅膏菜（D.oblanceolata）外形相似，分辨方法在於錦地羅葉柄較短，甚至接近無葉柄，長柱茅膏菜則總花梗完全無毛。

大自然裡動物多以植物或其他動物為食糧，但也有植物專門「吃葷」，食蟲植物即屬此類。香港的原生食蟲植物計有茅膏菜屬、豬籠草屬及狸藻屬，它們以

獨門功夫捕捉能飛能爬的小動物，把蟲子消化並作為自己的養分。

寬苞茅膏菜多生長於潮濕而陽光充足的石隙間，附近常有充足水源。植株緊貼石面而生，葉紅色或淺綠色，排列成蓮座狀。雖可行光合作用，但由於營養不足，需要捕食蟲子「進補」。寬苞茅膏菜的葉片具長腺毛，能分泌黏液，當昆蟲停靠葉上便會立刻被黏住，在掙扎過程中，更會觸發腺毛向內捲曲，將獵物包裹、溺斃，最後被黏毛及細菌產生的消化酶分解吸收。因此我們在葉片上面，常可發現尚未完全消化的昆蟲殘骸。

歌綠斑葉蘭

Youngsaye's
Rattlesnake-
plantain

天空下著毛毛細雨，雨粉飄到溪澗石頭上，泛起了濕潤的光芒。腳下是新買的澗鞋，的確可再攀高一點，卻還是必須小心翼翼地避開潺潺流水，還有石面上那些極滑的黑色及青色藻類。記性極好的同行友人早已把蘭花方位背個滾瓜爛熟；他告訴我，指引著，讓我爬上高處，看看大石上不同種類的蘭花植株。

我看到了歌綠斑葉蘭。它是香港原生蘭，生於林下蔭處；葉三至五塊著生於長八至十二厘米的直立莖上；總狀花序頂生，有花一至三朵，花淡綠色，唇瓣黃綠色，末端反捲。天然分佈僅限於香港及台灣。本種在香港初發現時被定為香港斑葉蘭（Goodyera youngsayei），後發現與台灣於一九三二年發表的歌綠懷蘭（G. seikoomontana）為同一品種。

二〇一五年的天氣較和暖，根據天文台記錄，二月本港的天氣較正常數值高〇點七度，三月則比正常值高〇點八度，因此，不少植物都提早開花，歌綠斑葉蘭也不例外，花期比往年略為提早。我眼前的蘭們早已開花完畢，子房膨大，都「有孕」了。我渴望她們能在原生地繁育出更多後代。

在尋花中途，每當有喧鬧的聲音趨近，友人總是緊張地蹲下來，不發出半點聲音，為免暴露行蹤，令原生的花兒蒙受不必要的風險，愛蘭護花情切，令人會心微笑。是的，蘭花一直是古今園藝愛好者爭相培植的對象，早在宋代已成為「蒔花藝草」，其時相繼有關於蘭藝的書籍面世，如南宋的趙時庚《金漳蘭譜》，王貴學《王氏蘭譜》等，對蘭花的形態及栽培作出介紹。以前是蘭花生於深山無人識，現在呢？蘭花都為人所熟悉了，反而自身難保。

又有行人經過了，我戰戰兢兢地蹲下來。眼前是一朵暗藏生機的花兒，正是蘇轍〈幽蘭花〉所說：「珍重幽蘭開一枝，清香耿耿聽猶疑。」

125

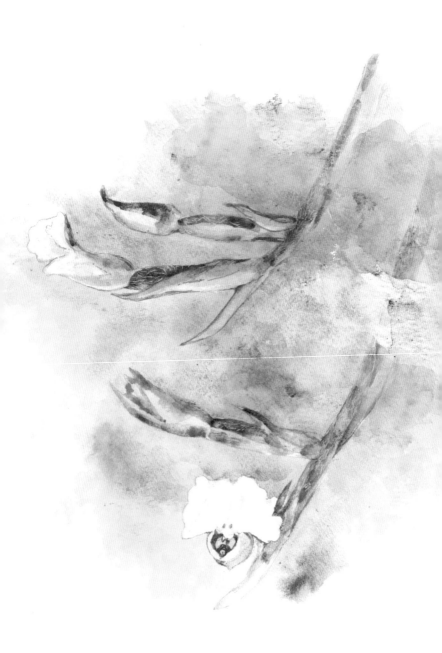

粉紅叉柱蘭

學名　*Cheirostylis jamesleungii*

科名　蘭科

種類　被子植物（單子葉植物）

習性　多年生草本

花・果期　三月至五月

生境　林下潮濕處

地點　大嶼山

備註　香港特有種；已列入香港法例第九十六章；已列入香港法例第五百八十六章

Hairy Urn
Orchid

我喜歡霧又不喜歡霧。人走進濃霧的山中，常有騰雲駕霧的神聖感，卻也令人視線受礙，難以發現霧氣以外的植物。但霧對植物而言亦頗為重要，植物對水分的吸收除根外，地上部份也能吸水，因此在氣候上少雨多霧的地區，水分主要通過葉片汲取。

我向來喜歡「佛系尋花」，就是不愛詢問珍稀花朵地點，更愛自己發掘，深信緣分到了，自然遇上。而在二〇一八年某個春霧瀰漫的早上，我們確實因著緣分，意外地發現那群長在石上的不尋常小花。那是十數株叉柱蘭屬植物，其中兩小株開花了。跟我認知中的叉柱蘭品種有異：有別於雲南叉柱蘭的華美、細小叉柱蘭的低調，她們白色唇瓣的邊緣帶著粗圓齒，上面綴有兩個小綠斑，細小的花萼和鞘，沾染了少女粉紅的浪漫色彩。

叉柱蘭為地生或半附生草本，擁有肥美如毛蟲的根狀莖，因此又叫 Caterpillar Orchid。香港叉柱蘭屬（Cheirostylis）下共有六種，經篩選後只剩琉球叉柱蘭及粉紅叉柱蘭兩個可能性，為了尋找真相，我將其中一粒小花帶走，用小刀剖開

觀察花朵內部，發現唇瓣基部有二至三個附屬物結構，推論是粉紅叉柱蘭；我把解剖照片和推論傳給嘉道理農場暨植物園的蘭花專家，得到了認同。

James Leung 於一九七三年在大嶼山首度發現粉紅叉柱蘭，故以「jamesleungii」為品種學名，但後來植物在野外消失五十年，甚至一直被視為「野外滅絕」；因著我們那趟「佛系尋花」，此香港特有種才重新被發現。唇瓣邊緣那些隨性而不規則的小齒，像白色小短裙上的花邊；唇瓣有黃綠色斑點作點綴——蘭科有多種傳粉者，如鳥類和昆蟲，唇瓣上獨特的彩紋，正正吸引著這些傳粉者的注意。

明代山水畫家董其昌（一五五五年至一六三六年）的《蘭其一》曰：「綠衣青蔥傍石栽，孤根不與眾花開。酒闌展卷山窗下，習習香從紙上來。」蘭花獨栽石邊，不屑與繁花爭妍逐美，就如我眼前的粉紅叉柱蘭，在霧中安坐磬石之上，花朵粉嫩可人，是自得其樂的小姑娘。

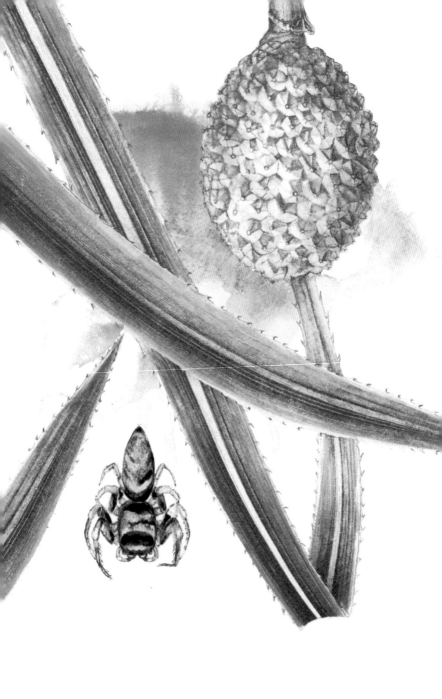

露兜草

Pandanus
Austrosinensis

學名　*Pandanus austrosinensis*

科名　露兜樹科

種類　被子植物（單子葉植物）

習性　草本

花期　四月至五月　　果期　九月

生境　樹林、溪澗、路邊

地點　常見於香港

備註　香港原生種

走過溪邊，看見一株強壯的露兜草。我拈起它翠綠修長的葉子，發覺兩側和葉背正中長有鋒利的刺簕，植株中央的果實也呈「流星鎚」狀，外形相當「好勇鬥狠」。

露兜草是多年生常綠草本。葉邊緣具向上鈎銳刺，背面中脈隆起並疏生彎刺，沿中脈兩側各有一條明顯的縱向凹陷。雌雄異株，雄花序由若干穗狀花序所組成；雌花帶胚珠一顆。果序由多達二百五十餘個倒圓錐狀核果組成。產廣東、海南、廣西等省區，生於林中、溪邊或路旁。

「蘆兜」是露兜樹、露兜簕及露兜草的別稱，中山人會用蘆兜葉包糭子。砍掉長近一點五米的葉後必須進行「批簕」步驟：先削去葉背和葉邊的尖刺；經滾水煮燙後用木棍壓平，再以猛烈陽光曬軟，使其變得柔韌可塑。一般廣東糭多為三角形，「中山蘆兜糭」卻呈長條形，製糭步驟雖然繁複但風味獨特。

除了製糭，還會用來造「豹虎籠」。知道父親養過豹虎便去問他。「豹虎」屬

跳蛛科，身形只有指甲大小，擅跳躍，分「篤」「撲」，篤是雄性，撲是雌性，體色鮮艷有藍、紅、金等顏色，性情兇猛好鬥，常被當作寵物飼養。

父親兒時愛上山捉豹虎，見到雙葉黏疊一起，即剪下，再小心翼翼撕開，觀察裡面有否豹虎藏身其中，有的話，牠們通常會以瑩亮的眼睛盯看外面的你。由於牠們喜歡陰暗狹小的空間，成功捉到後會用露兜葉摺成小籠子，讓豹虎窩藏在葉坑裡。當兩隻豹虎相遇時，會張開雙螯與對方角力，進行一場刺激的龍爭虎鬥。但我始終是在超級任天堂及四驅車時代成長的人，聽父親說起豹虎，難免覺得魔幻……還是上山親身找兩隻觀察一下吧！

133

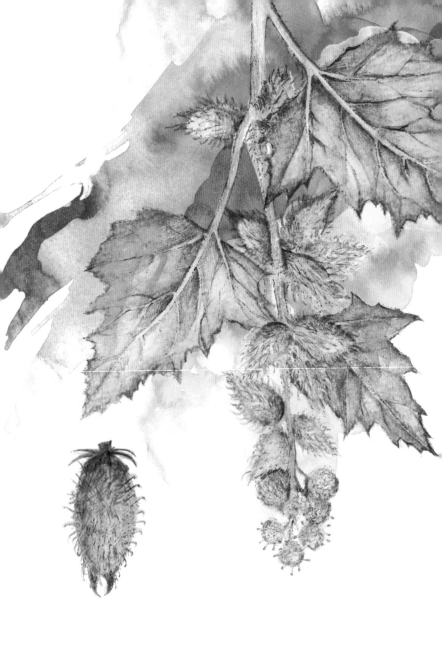

蒼耳

Cocklebur

學名　*Xanthium sibiricum*

科名　菊科

種類　被子植物（雙子葉植物）

習性　一年生草本

花、果期　五月至九月

生境　荒地、村邊路旁

地點　常見於香港

備註　香港原生種

夕陽無限好，天色已黃昏，我漫步於木板步道上，看見銀葉樹（*Heritiera littoralis*）長出堅實的板根，海杧果（*Cerbera manghas*）早已結出青紅色果子，白花魚藤（*Derris alborubra*）如巨蟒穿梭林中。走過樹林，便是荔枝窩村；那是寧靜古樸的客家村落，村前有長者抱著小狗悠閒地看日落。我在村前拍照，突然發現褲腳被什麼小東西勾住，低頭，原來是蒼耳的果實。

蒼耳是菊科一年生草本，〇點五至一點五米高。莖被毛，葉三角狀卵形，常有三至五不明顯淺裂，基部寬楔形，邊緣有不規則齒，兩面粗糙。雌雄花均為頭狀花序，雌花序的總苞於瘦果成熟時變堅硬，外面具疏生的鈎狀刺。

蒼耳適應性強，在貧瘠土地仍能強健生長，是常見的田間雜草。夏秋時結實纍纍，表面長滿彎刺，能勾住動物毛髮藉以散佈種子，古時透過畜牧業往來而廣泛傳播到全國各地，故有另一個更易記的俗名叫「羊帶來」。

《楚辭》中的「葹」及「葇耳」，皆同指蒼耳。《離騷》中有「薋菉葹以盈室兮，

判獨離而不服。」之句;作者屈原將三種「惡草」(蒺、蔂、葹)並列,將之比喻為難以清除、趨炎附勢的小人。《九思·哀歲》有句:「椒瑛兮涅汙,莫耳兮充房。」意思指朝廷綱紀敗壞,花椒美石(喻賢德之人)被污染,惡草蒼耳(喻小人)堆滿房。

我趕忙摘下褲腳的蒼耳果實,想了想,覺得植物也是無辜的。蒼耳的纖維可作麻袋、麻繩;種子可榨油以製作油墨、肥皂、潤滑油;莖葉搗爛後塗敷,能治疥癬,蟲咬傷等。「天造之材,皆有其用。」兒時聽父母唱許冠傑的歌,原來歌詞也能套用在植物身上啊!

137

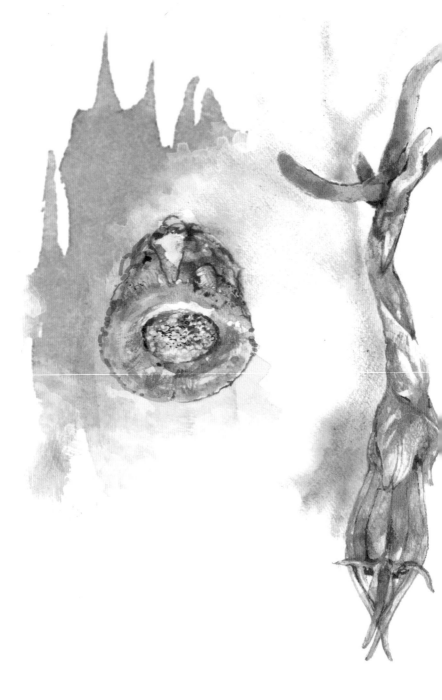

香港水玉杯

學名　*Thismia hongkongensis*

科名　水玉簪科

種類　被子植物（單子葉植物）

習性　腐生草本

花、果期　四月至九月

生境　林下

地點　香港新界

備註　香港原生種

Thismia
hongkongensis

我喜歡的植物有兩大類，要麼外觀美麗，要麼樣子古怪。香港原生的漂亮花朵有不少：深山含笑、香港茶、小花鳶尾、球蘭等花朵驚艷了我。至於香港古怪植物呢？也有不少：蘭科、馬兜鈴科、天南星科、水玉簪科等都是古靈精怪的異類，令我不能自拔。

某年夏天，終於有機會一睹轟動當時的香港水玉杯。這嶄新的物種由香港自然探索學會委員馬錫成於二〇一三年發現，並於二〇一五年與香港大學生物科學學院教授 Richard Saunders 於 *PhytoKeys* 期刊共同發表新種文章。

生長於枯葉間、植株只有約三厘米的香港水玉杯，身上那橙褐色幾乎與落葉融為一體。仔細觀察，每株香港水玉杯有一至三朵花，外形相當獨特，橙紅色的花瓣合成花被筒，尖端伸出三條絲狀附屬物互相交疊，提供入口給小昆蟲進出。

一如其他同屬物種，香港水玉杯的葉片已退化成白色鱗片，並沒有葉綠

140

素，無法進行光合作用。它不仰賴陽光生存，屬於「菌生異營性植物」

（Mycoheterotroph），要依賴根莖中共生的真菌提供養分。

科學界對水玉杯屬植物的傳粉機制所知甚少，外國研究曾指出水玉杯屬會散發腐爛植物的氣味吸引昆蟲，發現者馬錫成相信香港水玉杯也不例外，或會釋放味道吸引雙翅目昆蟲來傳播花粉。

我經常好奇於植物的命名和意涵，而馬錫成在其生物相關著作《香港有趣植物2》之中，詳細寫及發現新物種的經過與命名緣起：「此水玉杯確定為香港上之新物種，遂定名為『香港水玉杯』*Thismia hongkongensis*，以紀念它與你我成長的地方——香港。」

香港水玉簪

學名　*Burmannia chinensis*

科名　水玉簪科

種類　被子植物（單子葉植物）

習性　半腐生草本

花期　六月至十月　　果期　七月至一月

生境　濕潤草地

地點　薄扶林水塘、香港大學校園、大潭篤、河背、娥眉洲

備註　香港原生種

Hong Kong Burmannia

143

已屆旅程尾聲了，太陽早已偏斜，雖然，我還是找不到這次的目標香港水玉簪，但今天走一段澗，尋到正值花期的蘭花、野菰及罕見的攀藤植物，早已心滿意足，就懷著不以為然的輕鬆心情，悠然踏上回家的路。

我還是習慣低頭，觀看那些矮小的草本和灌木，伸出手來，摸摸這棵或那棵盤子的枝葉有沒有毛。近處有一塊方正的石頭，上面有涓涓細流，我下意識地停下，退後幾步，風一吹，長草「嘩啦啦」發出細響。我著呆，眼前不就是書上描寫的生境濕草地（Wet Grassland）嗎？

看到後方有些蘭花，挖耳草藍色的細小身影觸動了我的神經，心中有特別的靈感浮現，我緊張地走前幾步，左右撥開一大堆草，果然看到了水玉簪的小身影。兩朵旋動似的淡紫色花，像一雙扭身舞蹈的男女，形態極其優美，的確是我心中最嚮往的水玉簪科植物。

香港水玉簪屬半腐生草本，莖綠色，纖細。基生葉披針形，莖生葉線形。一至

三朵紫花生於莖頂，外輪花被裂片三角狀卵形。跟亭立與纖草有別，香港水玉簪莖綠色，也擁有基生及莖生葉；但由於葉子十分細小，也需要與真菌共生以獲取足夠營養，故被外界定為「半腐生植物」。

「簪子」是古代女性用以固定頭髮的髮飾。明朝胡應麟〈續三婦艷二首〉有句「小婦處金屋，玉簪髻初束」，即指房中有美女正在梳妝，把長長秀髮盤起來，俐落地插上簪子。古代的簪由竹、木、玳瑁、陶瓷、金、銀等各種材質製造，玉石所製的即為「玉簪」；也許水玉簪的形狀恍如古代女子常用的髮簪，因而得名。

這是《尋花2》初版最後一篇繳交的文章。早前完成四十九篇後，我遲遲不願意介紹最後一種花兒，正是為這書空出一個位置，讓行山時總抱有希望。終於最後位置被香港水玉簪所填滿。我感到圓滿而美好。

香港馬兜鈴

Westland's
Birthwort

學名 *Aristolochia westlandii*

科名 馬兜鈴科

種類 被子植物（雙子葉植物）

習性 木質藤本

花期 三月至四月

生境 谷中樹林

地點 大帽山

備註 香港原生種；已列入《香港稀有及珍貴植物》極危（CR）

那是去年九月某個三號風球懸掛的日子，我趁天氣還沒變壞，在下午走一趟短山。其時熱風在山間轉，悶熱天氣把蛇引出洞穴，在短短兩小時的行程中，共見到三條蛇。我經過一個山谷時，忽然停在一株攀援植物前，沒有花果，只有葉，把它握在手中，卻有著不一樣的奇異感覺……因為懷疑那就是我找了七遍但一直遍尋不獲的香港馬兜鈴。是它嗎？不太肯定，但那刻我的確感動得眼眶潤濕。

我的感覺對嗎？不知道。真相需要時間證明，我必須靜待開花期。半年之後再訪，我幾乎以奔跑的速度走向它，心臟「撲通撲通」亂跳，啊！終於盛放，確定那就是夢寐以求的花！

它屬藤本植物；嫩枝綠色，密被柔毛。葉呈狹披針形，它的基部狹耳形，先端急尖，羽狀脈八至十二對。奇異花朵生於小枝下部的葉腋；花被管中部急遽彎曲；簷部倒心形，直徑八至十三厘米，有紫色斑紋。

148

這的確是異色的花兒，外觀奇特像天外來客（母親看照片說像捉皺了的膠袋），屬香港首先發現的植物，由植物學家 A. B. Westland 於一八八〇年於香港新界大帽山發現。它擁有長圓筒形的花被管，因此也有人誤以為它是食蟲植物，但事實上並非這樣，花被管是用來幽禁昆蟲的密室，當小蚊蠅受花的氣味及顏色吸引進入花被管，中央管道的倒生刺毛便會把小蟲困住，強迫牠幫忙傳播花粉。

以前人們會以馬兜鈴科植物入藥，但近年科學家發現存在其中的馬兜鈴酸具有強烈毒性，可導致腎衰竭及尿道癌，世界衛生組織甚至將其界定為「甲級致癌物」。讀後反而放下心頭石，因為彷彿宣佈它們劇毒不可吃，才能確保植物的安全。

角花烏蘞莓

學名　*Cayratia corniculata*

科名　葡萄科

種類　被子植物（雙子葉植物）

習性　草質藤本

花期　四月至五月　　果期　七月至九月

生境　疏林與灌木叢

地點　常見於香港

備註　香港原生種

Corniculate
Cayratia

151

五月始，四周都可見角花烏蘞莓「嶄露頭角」，冒出花苞來；現在，其中幾朵小黃花開了，引來我這位過客的注意。角花烏蘞莓屬草質藤本，常攀援於灌木或喬木枝幹上；花序密密地向外開展，交織成可愛的小花網。花瓣別具特色，頂端有突出外展的小角，故名曰「角花烏蘞莓」。

它易於辨認，小枝圓柱形有縱棱。具掌狀複葉，小葉五枚，邊緣每側有鋸齒，正面綠色背面淺綠色，兩面均無毛。花序為腋生的複二歧聚傘花序；花瓣四片，呈三角狀卵圓形，頂端有小角外展，果實近球形，直徑約零點八至一厘米，內有種子二至四顆。

葡萄科烏蘞莓屬在香港有兩種，分別為角花烏蘞莓（*Cayratia corniculata*）及烏蘞莓（*C. japonica*）。角花烏蘞莓產自福建及廣東，烏蘞莓分佈則更廣，產中國東部、南部、西南部、中部、台灣、馬來西亞、菲律賓、越南等地。

早在《詩經》已有烏蘞莓攀援的身姿。《詩經‧葛生》曰：「葛生蒙楚，蘞蔓

於野。予美亡此，誰與？獨處！葛生蒙棘，蘞蔓於域。予美亡此，誰與？獨息！

角枕粲兮，錦衾爛兮。予美亡此，誰與？獨旦！」當中提到的「蘞」，正是烏

蘞莓。

句中「角枕」、「錦衾」，均屬殉葬之物，故我們可視此詩為「悼亡之詩」。

白話語譯為：「葛藤覆蓋了黃荊，烏蘞莓在野地裡蔓延，我的愛人已亡，誰來

陪伴他？只能獨處！葛藤覆蓋了酸棗，烏蘞莓攀附在墓地之間，我的愛人已

亡，誰來陪伴他？獨自安息！角枕漆亮，錦衾閃亮，我的愛人已亡，誰來陪伴

他？獨個兒睡！」

這是一首悲傷又痴情的詩歌；烏蘞莓在野地蔓生，興喻夫妻相互依存、鶼鰈情

深的深厚關係。除了情感上的抒發，整篇或有更深層次的解讀；《詩序》曰：

「〈葛生〉，刺晉獻公也。好攻戰，則國人多喪矣。」將矛頭直指獻公好戰，

令國人多死於戰爭，因此托此「悼亡詩」以諷刺之。

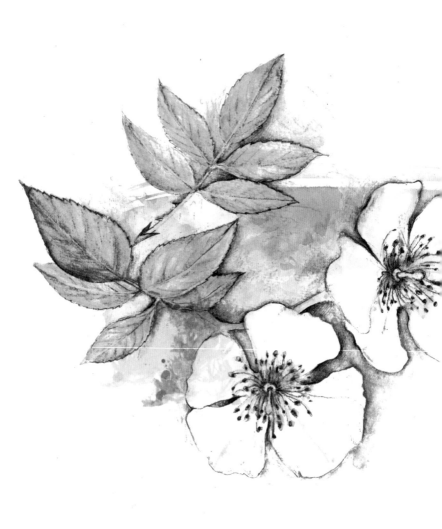

亨氏薔薇

學名　*Rosa henryi*

科名　薔薇科

種類　被子植物（雙子葉植物）

習性　攀援灌木

花期　四月

生境　灌木叢、開揚山坡及山谷

地點　大埔

備註　香港原生種

Henry's
Rose

155

在野外尋找罕見的香港四照花，入澗一小時了，卻一直未見花影。溪水潺潺淺流過，我攀過一塊塊大石頭，突然發現遠方蒼綠處綴有點點白花，是香港四照花嗎？加緊腳步走向上游，發覺原來被開白花的亨氏薔薇騙倒了。

亨氏薔薇又叫「小金櫻」，屬蔓性灌木，高三至五米，有長匐枝。複葉五小葉，邊緣有銳鋸齒。五至十五朵花成傘房狀花序；直徑三至四厘米；花瓣白色，寬倒卵形。果近球形，成熟後呈褐紅色。

明李時珍《本草綱目・營實牆蘼》曰：「草蔓柔靡，依牆援而生，故名牆蘼。」薔薇具蔓生特性，依牆壁而生花，故名叫「牆蘼」。中國歷代文學作品中也有「薔薇」，如南朝江洪〈詠薔薇〉：「當戶種薔薇，枝葉太葳蕤」（「葳蕤」指草木茂盛枝葉下垂貌），可見晉時已有人栽種薔薇屬植物。唐代詩人李白也曾寫〈春歸終南山松龕舊隱〉曰：「薔薇緣東窗，女蘿繞北壁。別來能幾日，草木長數尺。」

156

現今植物學界和園藝界也常用「薔薇」泛指一切薔薇屬植物。花店中發售的「玫瑰」，其實是百年來由薔薇及月季育種所誕生的雜交品種（*Rosa hybrida*）。而香港較少見的原種玫瑰（*R. rugosa*），小葉五塊，葉子褶皺，葉脈紋路深刻。它有外觀，有香味，具實用性，為藥用正品；鮮花可以蒸製芳香油，供食用及化妝品用，花瓣可製玫瑰酒、玫瑰糖漿，乾製後可以泡茶。這種開桃紅色花的原種玫瑰的風姿，我曾在上海辰山植物園欣賞過。

西方則把薔薇當作「嚴守秘密」的象徵。古代德國的宴會廳、會議室等私人地方，天花板上常畫有或刻有薔薇花，以提醒與會者守口如瓶，不要「大嘴巴」，把薔薇花下的言行隨便透露出去。

157

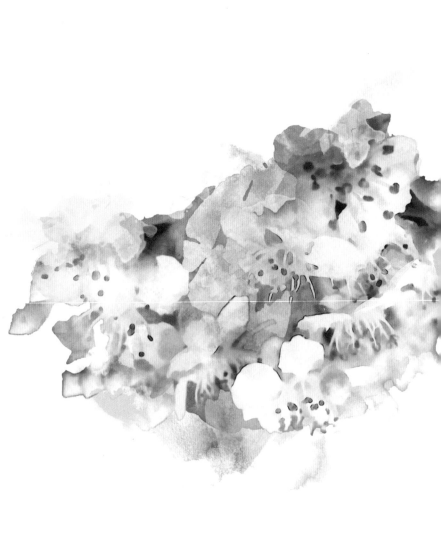

閩粵石楠

學名　*Photinia benthamiana*

科名　薔薇科

種類　被子植物（雙子葉植物）

習性　落葉小喬木或灌木

花期　三月至五月　　果期　七月至十二月

生境　樹林

地點　常見於香港

備註　香港原生種

Bentham's
Photinia

一夜暴雨，大埔新娘潭瀑布的水量頓時變得豐盛，耳邊盡是流水洶湧的聲音。

我們站在潭邊，談起了潭名緣起：傳說一位新娘在出嫁時乘轎經過這段崎嶇山路，遇上了橫風橫雨的惡劣天氣，轎夫失足滑倒，整座花轎跌下瀑布，新娘不幸溺斃，為了懷念新娘，遂把此水潭命名為「新娘潭」。

我們不禁帶點怯意，額角冒出汗來。一路向池潭邁進，一路心慌意亂，石上都是濕滑的藻類呢！跌跌碰碰，好不容易才能接近潭邊正在開花的漂亮小樹——閩粵石楠。

閩粵石楠屬小喬木或灌木，高三至十米。葉片紙質，倒卵狀長圓形，長五至十一厘米，邊緣有疏鋸齒。花頂生成複傘房花序，每朵花直徑七至八毫米；花瓣白色，雄蕊二十枚，花柱三枚。果實卵形。

薔薇科石楠屬全世界約有六十餘種，分佈在亞洲東部及南部，中國約產四十餘種。香港原生有兩種，饒平石楠（*Photinia raupingensis*）及閩粵石楠。分別在於

160

饒平石楠為常綠喬木，葉子側脈十二至十七對；閩粵石楠則在冬天落葉，葉子側脈為五至八對。

石楠屬常有密集的花序，春夏開白色花朵，秋季結紅色果實，是良好的景觀樹種。石楠古來已受墨客注意，如唐代張籍的《思江南舊遊》曰：「江皋三月時，花發石楠枝。歸客應無數，春山自不知。」點出江南石楠樹於農曆三月開花的特性。

唐代白居易是位戀花惜花的詩人，被貶官江州時，亦曾寫《石楠樹》：「可憐顏色好陰涼，葉翦紅箋花撲霜。傘蓋低垂金翡翠，薰籠亂搭繡衣裳。春芽細焫千燈焰，夏蕊濃薰百和香。見說上林無此樹，只教桃柳占年芳。」樹葉在枝頭飄搖，花色白如霜雪，春芽紅色如燈焰千炷，夏蕊散發濃薰。遭貶謫的詩人似是借物抒懷，嘆息「上林無此樹」，感慨唯有在寂寞偏僻的山野，才能得見清秀奇絕、孤獨盛放之石楠花。

161

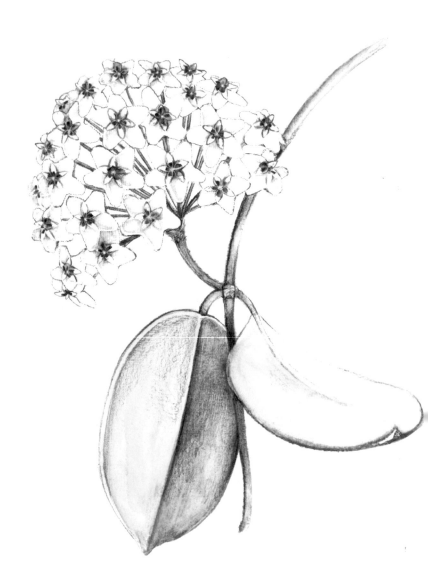

球蘭

Wax Plant

學名　*Hoya carnosa*

科名　蘿藦科

種類　被子植物（雙子葉植物）

習性　附生攀援灌木

花期　四月至九月

生境　樹上或岩石上

地點　香港島、馬鞍山、梧桐寨、大嶼山

備註　香港原生種

球蘭終於花開了，美得不可勝收！我把花花照片拿給母親看，她第一個反應是問：「這是真花嗎？」球蘭的星狀花型極可愛，花心像嵌了顆寶石星星，加上肉肉的質地和光澤，果然像塑膠製的人造假花！

名字雖有個「蘭」字，它卻並非蘭科，而屬蘿藦科的多年生蔓性木本植物。葉對生，肉質或革質，基部圓形；傘形花序著花約三十朵；肉質花冠輻狀五裂，副花冠亦五裂。菁葖果平滑細長；種子頂端具有白色絹質種毛。球蘭屬全世界有二百餘種，分佈於亞洲東南部至大洋洲各島。中國產二十二種，三變種，兩變形，分佈於南部地區。香港有一種原生球蘭，正是 *Hoya carnosa*。

球蘭屬每朵小花都由兩層星型花冠交錯組成，不同色彩的花冠與副花冠配搭，形成不同的風姿，部份球蘭開花時，更帶有香氣！因此世界各地廣佈種植球蘭的「粉絲」。

泰國天氣濕熱，氣候更適合球蘭生長，是擁有大量球蘭品種的地方，每年出口

164

不少栽培種球蘭。球蘭基本上是好生好養的，但也經常聽到種植者的抱怨，說「種三、四年也不開花」！如果希望它開花不斷，我們要及時設立支架，使其向上攀附生長，也必須增加光照（把它置在窗邊是不錯的選擇）。另外，一般園藝店教人以水苔種植球蘭。但由於水苔缺少養分，球蘭開花較慢；為了催谷球蘭成長，我會以半泥半苔的形式栽種，還讓它吃重肥，這樣從幾塊小葉子到開花，只需兩年時間。另一重點是花謝之後不能將花莖胡亂剪掉，因為翌年的花芽大都還會在同一地方萌發，若將其剪除，或會影響來年開花數量。

原生球蘭常附生於森林底層的岩石或林木上，耐陰性極佳，只需有散射光線即能生長良好。野外的就是不一樣，天生天養、自由放任，葉子比家裡的大得多，花球也長得特別豐碩飽滿！

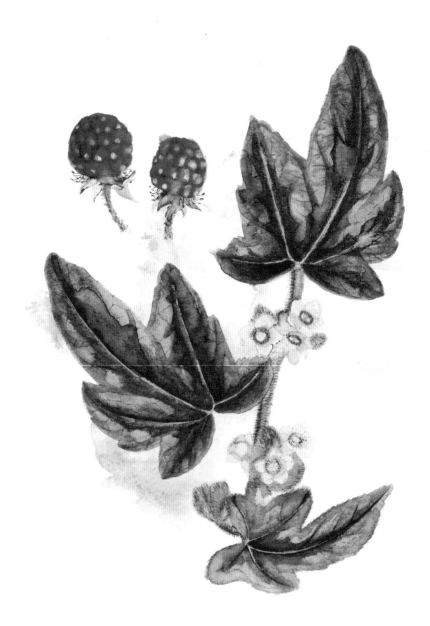

鏽毛莓

學名	*Rubus reflexus*
科名	薔薇科
種類	被子植物（雙子葉植物）
習性	攀援灌木
花期	四月至七月　　果期　八月至九月
生境	山坡、灌木叢
地點	常見於香港
備註	香港原生種

Rusty-
haired
Raspberry

167

由伯公坳上登大東山並不容易，尤其在四五月春夏交替之時，空氣沉重潮濕，山間總是有霧。記得某次踏上連綿不盡的石梯，不消二十分鐘已喘氣連連，不得不停下休息。

我癱坐在平穩的石頭上，旁邊正好有一堆鏽毛莓，枝上盡是鮮嫩可愛的紅色果子，向我招手似的；一下子輕易地把果實摘下來，放進口裡，好味道！忍不住連吃幾枚，口渴頓解！我垂頭，不知為何有種突如其來的感觸，眼眶竟泛起淚光來。那時候我是這樣想的：大自然慷慨地給我它的甜美，但我呢？又有什麼可以回報？這次莫名的感動就是後來撰寫《尋花》其中一個重要動力。

鏽毛莓屬攀援灌木，高兩米。小枝被鏽色絨毛，葉片卵形，基部心形，邊緣三至五裂，邊緣不規則和有粗鋸齒。花數朵集生於葉腋；花瓣白色，果實深紅色。

鏽毛莓小花白色，嫩葉偏紅，部份葉子中心帶綠斑，色調和諧漂亮。它是香港郊野極為常見的植物，物如其名：「鏽毛」指出莖和葉子上長有鐵鏽色的毛，

「莓」則形容了果實形態。不少薔薇科植物的果子可食，如草莓、茅莓、櫻桃、

李、金櫻子等，果香味甜，令人忍不住一吃再吃。

但小莓子不僅僅只有甜美，也有強悍一面。上山尋找植物的話，有時難免不走

山徑大路而選擇行澗「爆林」，有幾種常見植物要特別注意：華南雲實、露兜

草、白花懸鈎子，還有鏽毛莓，遠遠看到了就要馬上躲開，因為它們枝葉上滿

是鋒利小鈎，走過去了，衣物勾破、帽子被鈎走，手腳也難免被吻得傷痕纍纍。

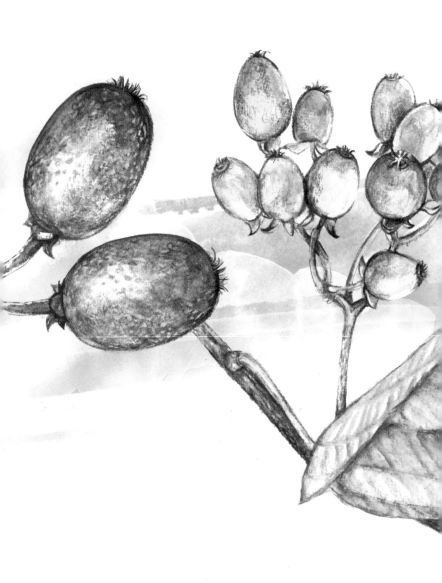

闊葉獼猴桃

學名 *Actinidia latifolia*

科名 獼猴桃科

種類 被子植物（雙子葉植物）

習性 攀援灌木

花期 五月至六月　　果期 十月至十一月

生境 山谷和溪邊

地點 香港島、大帽山、梧桐寨、馬鞍山、西貢、大嶼山

備註 香港原生種

Broad-leaved
Actinidia

171

夏日酷暑走在水量豐盛的溪澗，忽見一串串亮眼果實柔軟地垂落，初生幼果每粒直徑約一厘米，毛茸茸地……有點眼熟，好奇用指甲掰開，果肉呈美麗翠綠色，冒險一舐，不就是奇異果青澀的味道嗎？

是的，這是超級市場買得到的奇異果的近親——闊葉獼猴桃。請別以為奇異果是「來佬貨」，原來中國才是獼猴桃優勢原產區！全世界獼猴桃屬約有五十幾種，在中國可找到五十二種，至於香港原生有兩種：異色獼猴桃（*Actinidia callosa* var. *discolor*）及眼前的闊葉獼猴桃。

闊葉獼猴桃屬大型落葉藤本，著花小枝皮孔顯著；葉堅紙質，常為闊卵形，邊緣具疏生的小齒，背面密被星狀絨毛。大型聚傘花序上，淡黃色花瓣五至八片，盛放時反折。果圓柱形，長三厘米，裡面種子細小約兩毫米。

獼猴桃在中國文字記錄已有二、三千年的歷史。《詩經》中的古老名字為「萇楚」。〈檜風・隰有萇楚〉曰：「隰有萇楚，猗儺其枝，夭之沃沃，樂子之無

知。」詩中萇楚（獼猴桃）生長在潮濕低地（隰），枝繁葉茂，花美果肥，柔美多姿，擁有令人心動的生命力。有時我不得不佩服古人對植物的精準描述，幾次見獼猴桃，也真是在山谷水濕處。

《本草綱目》記載名字的由來：「其形如梨，其色如桃，而獼猴喜食，故有諸名」。正如《詩經》所言，枝、葉、花果均十分美觀，適宜栽植作觀賞用。唐朝詩人岑參曾有「中庭井欄上，一架獼猴桃」詩句，引證早在一千二百多年前的唐代，獼猴桃已是庭院中的栽種品種。二十世紀初，紐西蘭成功引種第一株獼猴桃，並改名奇異果（kiwifruit）。因風味獨特，含豐富維生素C，逐漸引起人們重視，不少國家相繼引入栽培，大力推廣並成為風行全世界的水果。

173

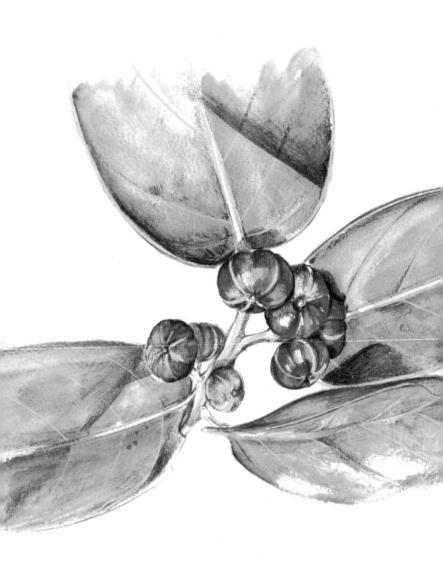

香港算盤子

學名　*Glochidion zeylanicum*

科名　大戟科

種類　被子植物（雙子葉植物）

習性　灌木或小喬木

花期　三月至八月　　果期　七月至十一月

生境　溝壑、溪流邊緣

地點　常見於香港

備註　香港原生種

Hong Kong
Abacus
Plant

177

我下車，穿過村邊的路，走到寧靜的海岸。海水在午後兩點退卻了，可輕易走到紅樹林中間。天空無比湛藍，艷陽下有優美的水鳥，有多種海邊植物……幾天前下過大雨，我站在濕潤鬆軟的沙泥上，遠遠地看見一列「算盤子樹」，葉形肥滿的，葉基都是心形，我盤算著是哪種算盤子？往前走，想要摸摸它們的葉子，才開步，便發現腳邊都是微小的生命擾擾攘攘，每走一步，都有小小的螃蟹向後退回自己的洞穴去，走得那麼靈活快速，那麼珍惜自己的生命。

摸摸看，都沒有毛，是香港算盤子，開著小朵黃花，部份也結出小果了。香港算盤子屬灌木或小喬木，高一至六米；全株無毛。葉片革質，長圓形，基部淺心形，兩側稍偏斜。花簇生蒴果扁球狀，邊緣具八至十二條縱溝。

香港有多種算盤子；常見有厚葉算盤子（*Glochidion hirsutum*）、艾膠算盤子（*G. lanceolarium*）、白背算盤子（*G. wrightii*）及毛果算盤子（*G. eriocarpum*）等。

其中毛果算盤子又叫「漆大姑」，主治清熱利濕，解毒止癢，根可治腸炎及痢疾，也有獨特的功效，能治「生漆過敏」；平時行山偶爾遇上野漆樹（*Rhus*

178

succedanea），不小心觸碰到的話，部份人或會產生過敏反應，導致周身痕癢紅腫。怎麼辦？老方是利用山間常見的毛果算盤子的葉子，外用擦拭治療。

清朝錢大昕《十駕齋養新錄・算盤》寫道：「古人布算以籌，今用算盤，以木為珠。」我想起以前小學時，的確會有幾堂數學課需要拿個算盤回學校，以古老的方法做加減乘除。這麼一個長方形，四周是木框，內貫一行行直柱，運算時上下撥弄直柱上的小木珠，「的的打打」地，數式就打好了。

我怔怔望著枝頭上帶紅色的果實，也真是扁扁的，中間有個微陷小孔，跟算盤上的木珠子倒有幾分相似，我猜想也許就是「算盤子」名字的由來吧。

179

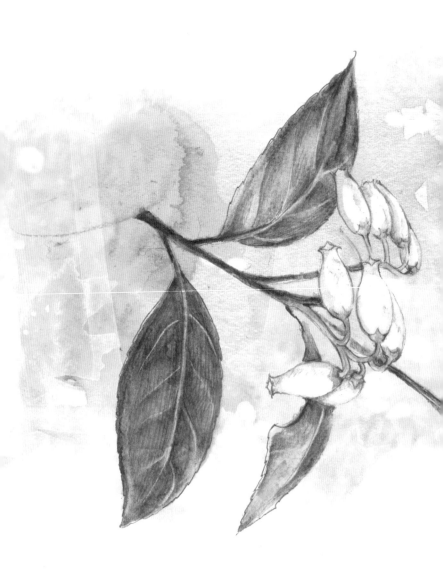

小葉烏飯樹

學名　*Vaccinium bracteatum var. chinense*

科名　杜鵑花科

種類　被子植物（雙子葉植物）

習性　常綠灌木或小喬木

花期　六月至八月　　果期　八月至十月

生境　常見於開揚山坡、灌叢和次生林

地點　太平山、銅鑼灣、淺水灣、大潭、柏架山、
香港仔、赤柱、嘉道理農場暨植物園、梧桐寨、
馬鞍山、青山、八仙嶺、山頂、大嶼山

備註　香港原生種

Don Blue
Berry

狂風暴雨過後，泥土鬆軟，石頭都變得濕漉漉，上攀並不容易。坐在平台小休時跟朋友談起不同植物的用途，友人分享了「烏飯樹能把飯染黑」的傳說；正當我嘖嘖稱奇時，更奇異的事發生了！不遲亦不早，時間剛剛好，我們竟找到一棵正在開花的小葉烏飯樹；串串白色小花鈴下垂著，表面仍掛著晶瑩剔透的水珠，可愛至極。

小葉烏飯樹屬常綠灌木或小喬木，通常只有兩三米高；分枝多，老枝無毛呈紫褐色。葉片薄革質，基部楔形，邊緣有細鋸齒。總狀花序頂生或腋生；花兒白色，淺五裂。漿果球形，熟時紫黑色。

在中國內地，烏飯樹又稱米飯花，果實可食用，葉子和莖也可用作草藥。在江南一帶，民間在寒食節素有採摘烏飯樹枝葉、漬汁浸米煮成「烏飯」的習慣。唐代陸龜蒙《四月十五日道室書事寄襲美》詩曰：「烏飯新炊芼臛香，道家齋日以為常。」可見其時已有煮烏飯傳統。

182

然而，在香港野外找到的卻是不一樣的「小葉」品種，模式標本在一八四七年和一八五〇年間由 J. G. Champion 採自香港島。於是我也好奇：本地的小葉品種也能煮成「烏飯」嗎？遂用一串小葉烏飯樹的葉子做實驗，玩了一整晚。我把小葉子剪碎，搗出灰色樹汁，一嗅，竟然有「甘蔗」味道！把碎葉和汁液放進米中去煮，儘管份量非常少，你仍能清楚見到碎葉接觸過的飯粒都變成了灰色。

「烏飯」傳說是這樣的：佛祖有個弟子叫目蓮，目蓮的母親因生前折磨生命，對食物作惡，死後入餓鬼道，要時時挨餓。孝順的目蓮不忍母親在地獄受饑餓之苦，就給母親送飯，但白米飯送至饑餓地獄時都會被其它餓鬼搶食。後來他採摘樹葉拿回家搗碎，用葉汁浸米，蒸煮成烏飯後再送去，眾鬼見飯黑色，覺得「污糟」不搶食，母親終於順利吃飽。民間「吃烏飯」習俗，大概也有紀念「目蓮救母」孝行的含意。

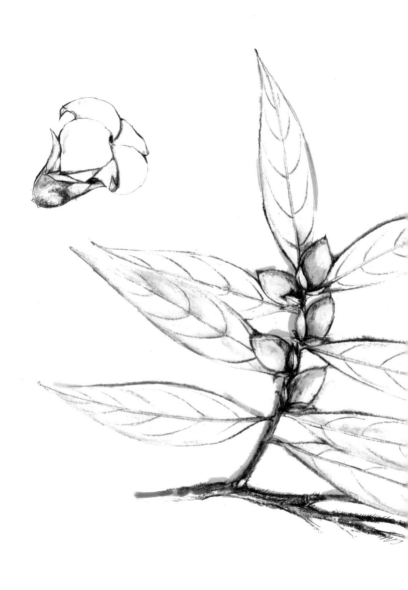

烏柿

Woolly-
flowered
Persimmon

學名　*Diospyros eriantha*

科名　柿科

種類　被子植物（雙子葉植物）

習性　灌木或小喬木

花期　七月至八月　果期　十月至十二月

生境　低地疏林和溪邊

地點　常見於香港

備註　香港原生種

185

炎炎夏季實在不宜高攀沒遮沒擋的山峰，於是這幾星期接連試走幾道山谷溪澗。清澈的水在身邊流淌，水勢因地形改變而時急時緩；但盡管如何左閃右避，遇到高難度位置又沒有石頭可作踏腳石時，難免也會踏進水中，讓鞋襪濕掉，才能繼續上溯源頭。七月流水，常會承載落花飄飄，一朵朵小白花順沿清水浮流，或擱淺在澗石上。我彎身取一瓢水，落花便伏在掌心，形狀優雅，是一朵烏柿的花。

烏柿屬常綠喬木或灌木，幼枝、幼葉葉柄和花序等披有鏽色粗毛。葉紙質，長圓狀披針形。花序腋生，雄花白色，雌花淡黃色，花冠同是四裂。果卵形，先端有小尖頭，嫩時綠色，熟時黑紫色，內有黑色種子一至四顆。烏柿是香港首先發現品種，模式標本於一八四七年到一八五〇年間由 J. G. Champion 於跑馬地的樹林採集。

烏柿樹幹為黑褐色，因此也有另一名字叫「烏材」；木質硬重不容易變形，而且耐腐，適合作為建築、農具和傢俱等用材。除此之外，烏柿未成熟果實可提

186

取「柿漆」，供塗雨具，漁網等，塗後可防腐禦濕。

事實上，古時人們已懂得以柿科果實「搾油取漆」，明朝李時珍《本草綱目·

果二·椑柿》曰：「椑乃柿（柿）之小而卑者，故謂之椑。搗碎浸汁謂之柿

漆，可以染罾（漁網的一種）、扇諸物，故有漆柿之名。」這種《本草綱目》

提及的「椑柿」，即現代栽培在路邊、河畔等溫暖濕潤處的「油柿」（*Diospyros*

oleifera）。

南北朝謝靈運的山水詩自成一格，開啟中國文學的一大流派；他對自然景物的

刻畫細緻而駢麗，野外自然美景常活靈活現於書紙上；著名的《山居賦》具有

豐富的生態學內容，寫實而動人，當中也提到椑柿：「楂梅流芬於回巒，椑柿

被實於長浦。」你能幻想在起伏回轉的山巒之間，盪漾著楂梅等果子的芬芳，

椑柿樹生長在漫長曲折的溪河邊，掛滿一樹纍纍果實……

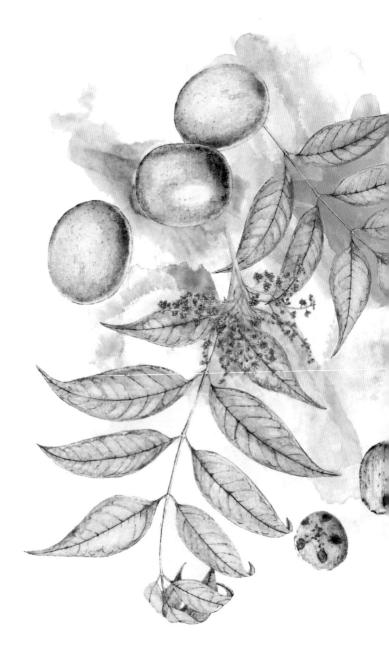

南酸棗

Hog Plum

學名　*Choerospondias axillaris*

科名　漆樹科

種類　被子植物（雙子葉植物）

習性　落葉喬木

花期　六月　果期　九月至十一月

生境　林中

地點　常見於香港

備註　香港原生種

189

小時候，每逢親友到深圳「北上購物」，總拜託他們買一種叫「南酸棗糕」的零食；封面印有仿迪士尼的山寨版「泰山」卡通公仔，內裡是獨立包裝，打開小袋，是兩小塊薄片狀的蜜餞。它以南酸棗為主要原料，麥芽糖為輔料，吃起來甜蜜可口。

翻看植物誌，得知南酸棗屬落葉喬木，高可達二十米，樹蔭茂密，橫向根系發達。它到底長什麼樣子？訪過城門水塘菠蘿壩自然教育徑，一切謎底便解開了。城門水塘一帶有數量極多的猴子，漁護署在山頭種植三十萬棵樹，包括猴子喜愛的果樹如楊梅、嶺南山竹子和餘甘子等，當中也有不少南酸棗樹。

南酸棗樹屬落葉喬木，高七至二十米；樹皮灰褐色，具片狀剝落的花紋。奇數羽狀複葉，小葉七至十五枚，葉柄纖細，基部略膨大；小葉紙質，卵形至披針形，全緣或有鋸齒，雄花序花瓣紫紅色；雌花單生於上部葉腋。核果橢圓形，成熟時黃色。果核頂端具五個小孔。

我們站在樹底往上望，那是一棵樹皮紋理極為漂亮的高大喬木，忍不住就要抱抱樹。九月下旬帶記者尋植物，看見滿地青黃色果實，直徑約一吋大小。我當時帶了膠刀，把它切開來，果肉白色，味道極酸如未熟的杧果。兩個月後重遊，地上果實早已化掉，只剩下淡灰色的種子，拾起細看，頂部有四或五個小孔（因此南酸棗又叫「五眼果」）。具生命力的種子安穩地躺在草地上，是一個個沉睡的孩子，蓄勢待發，等待冬去春來，某個萌芽成長的時機。

簕欓花椒

學名　*Zanthoxylum avicennae*

科名　芸香科

種類　被子植物（雙子葉植物）

習性　落葉喬木

花期　六月至八月　　果期　十月至十二月

生境　次生林及灌林叢

地點　常見於香港

備註　香港原生種

Prickly Ash

193

兩隻鳳蝶在頭頂飛過，抬頭，是簕欓花椒淡黃色小花，旁邊也有幾串青澀未熟的小果實。那是本地最常見的其中一種樹木──簕欓花椒，幾乎走到哪裡你都能碰見它。

簕欓花椒屬落葉喬木，高可達十五米。樹幹有刺，小葉十三至十八片，強烈不對稱。花序頂生，花瓣黃白色。蓇葖果瓣淡紫紅色，表面油點大且多。枝幹非常霸氣，具三角形勾刺，水平直出甚至稍向上拗，大型鳥類無法降落，因此在本地有個別名叫「鷹不泊」。

不受鳥類歡迎，卻是蝴蝶的寄主植物。城門水塘賞蝶園裡有一棵大大的簕欓花椒；繁盛的葉子上常見鳳蝶幼蟲的蹤影。夏日炎炎、花開滿滿，招來狂蜂浪蝶前來採蜜嬉戲，在樹上又食又住。

夏秋之間長出淡黃色小花，秋冬果實成熟時會變成紫紅色。串串小果掛在枝頭上，在淺藍天空襯托下顯得艷麗非常。果實表面佈有油點，分泌香辛味道，試

過「手多多」把油份塗抹嘴唇上，竟有麻灼感覺久久不散，然而簕欓花椒的果實有微毒，我們不會直接食用。根和果是民間草藥，有祛風去濕、行氣化痰、止痛等功效。

跟簕欓花椒同科同屬的植物「花椒」（Zanthoxylum bungeanum）有著更深厚的人文歷史。「花椒」此名，最早記載於《詩經》裡。《詩經》收載西周時期民間詩歌，説明中國人於二千多至三千年前已用花椒了。《周頌・載芟》曰：「有椒其馨，胡考之寧。」意思是花椒酒香氣遠溢，能使老人們平安長壽──原來古人會以花椒釀酒，奉祭祖先及神明。

另在漢墓中，考古學家發現古人用花椒果實填墊內棺，在河北省發掘的漢代中山王劉勝墓（西元前一一三年）的出土文物中有保存良好的花椒。為什麼呢？原來《詩經》也有「椒聊之實，繁衍盈升」之句──花椒碩果纍纍，具防蟲效用之餘，也有子孫昌盛的吉祥意義。

195

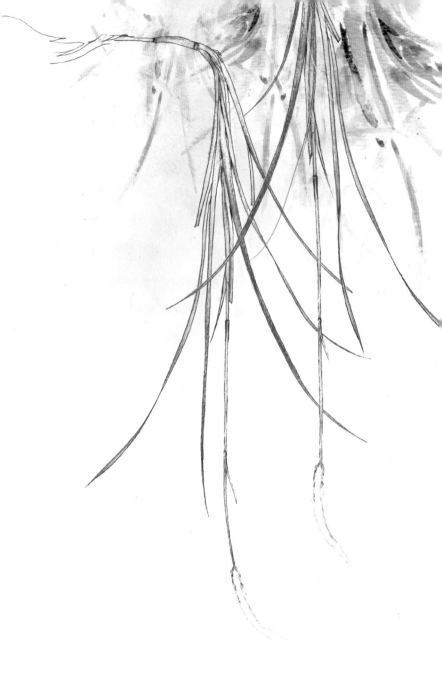

大白茅

學名	*Imperata cylindrica var. major*
科名	禾本科
種類	被子植物（單子葉植物）
習性	多年生草本
花期	四月至六月
生境	荒地、開揚草地
地點	常見於香港
備註	香港原生種

White Cogongrass

197

大片大白茅開花時，花穗隨風搖曳，是看得見的溫柔。

大白茅也稱絲茅，生於低山帶平原河岸草地、荒漠與海濱。多年生，具粗壯的根狀莖。稈直立，高約三十至八十厘米。葉片長約二十厘米，寬約八毫米，扁平，質地較薄。圓錐花序稠密，小穗長五毫米，花期四至六月。

《本草綱目·草二·白茅》曰：「茅有白茅、菅茅、黃茅、香茅、芭茅數種，葉皆相似。白茅短小，三四月開白花成穗，結細實，其根甚長，白軟如筋而有節，味甘，俗呼絲茅。」廣東人愛用白茅的根作涼茶材料。人們於春秋二季採挖，切段生用，煲煮「竹蔗茅根水」於盛夏飲用，有涼血止血，清熱解毒等效。

《詩經》中白茅總跟美好東西相關連，形容美女的纖纖玉手時，也會讚其「手如柔荑」──即如同初生的茅芽（荑）一樣，色白且柔嫩。白茅在古代是潔白、柔順的象徵，也是古代的「花紙」，祭祀時常用來墊托或包裹禮品。

198

《詩經·野有死麕》，是古代著名的「情詩」，當中多次提到「白茅」：「野有死麕，白茅包之。有女懷春，吉士誘之。林有樸樕，野有死鹿。白茅純束，有女如玉。舒而脫脫兮，無感我帨兮，無使尨也吠。」白話譯為：「死獐躺在野林中，有白茅來包牠身體。年少姑娘動春心，年輕獵人來調情。森林裡面有灌木，野外獵獲了一隻鹿。白茅將牠來捆束，姑娘美麗顏如玉。慢慢過來腳步要輕！別撩起我腰間佩巾！別惹狗隻吠叫不停！」

詩中死獐子及死鹿子精心地用白茅草包裹好，正是年輕獵人拿來跟姑娘獻殷勤的禮物，可見他早已打定主意，想跟這位美如白玉的姑娘求婚媒合。此篇寫青年男女在郊外幽會的情景，筆法細膩寫實，毫不忌諱。

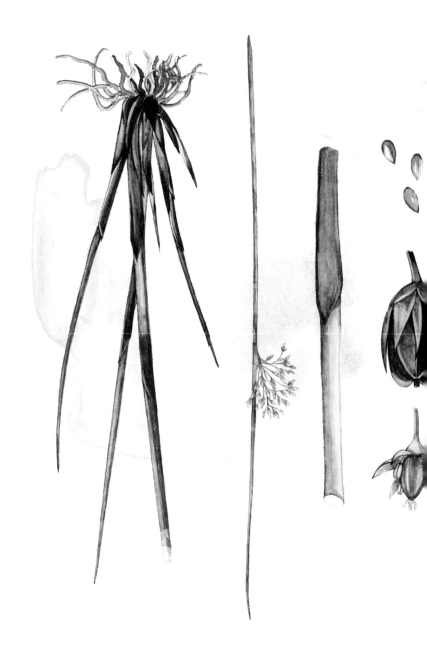

燈心草

學名　*Juncus effusus*

科名　燈心草科

種類　被子植物（單子葉植物）

習性　多年生草本

花期　四月至七月　　果期　五月至九月

生境　濕地

地點　大帽山

Common Rush

夏日獨有的藍天展現眼前，池畔可愛的水團花開了，石龍子在橋邊曬太陽，蠟蟬早已化為成蟲。我走在水邊，發現濕地上那一大叢燈心草開花了，莖色翠青，小花黃褐。

燈心草生於水田、池畔和沼澤邊緣，分佈於中國各地。它是多年生草本，高四十至一百厘米。根莖橫走，莖直立而簇生；葉片退化呈刺芒狀。花淡黃綠色，花被片六枚，排列為兩輪。花後結果，種子褐色。

燈心草主要利用其發達的地下莖繁殖，增長速度極之迅速。為什麼叫「燈心草」呢？在宋代藥物學家寇宗奭《本草衍義》中可探其因由。卷十二〈燈心草〉曰：「陝西亦有之。蒸熟待乾，折取中心白穰燃燈者，是謂熟草。又有不蒸者，但生乾剝取為生草。入藥宜用生草。」

原來，剝開燈心草翠青色的莖，能看見內部乳白色髓——古時人們發現燈心草髓有很好的吸油性，於是把它蒸熟，用作燃點油燈時所用的燈心材料。除了用

202

作「燈心」，莖髓也可入藥，中藥包內白色一捆捆的通常就是燈心草——農人多在秋季採割下莖稈，順著莖部劃開表皮，剝出髓心，捆縛後將之曬乾。

由於燈心草纖維堅韌，也能編成坐墊、草蓆、草帽、草籃等。「榻榻米」墊是日本獨特的傳統地板，正是由它製成。

榻榻米有內外兩層，外面那層由乾燥的燈心草編織而成（製作一塊榻榻米需要動用四千至七千株燈心草），內層則填滿了壓縮的稻草，再用布條和硬紙板框住榻榻米墊的邊緣，用以鞏固及遮蓋編織尾端的痕跡。

203

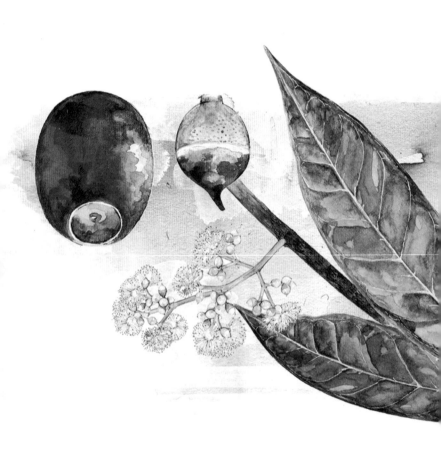

水翁

學名　*Syzygium nervosum*

科名　桃金娘科

種類　被子植物（雙子葉植物）

習性　喬木

花期　五月至六月

生境　近水之處

地點　常見於香港

Lidded
Cleistocalyx

馬大石澗溪畔的水翁樹枝已長滿串串花蕾，大概再過半個月便會開個花團錦簇。

講起水翁，不得不提下城門水塘的水翁。下城門水塘位處城門水塘下游的一段俗稱「城門峽」的峽谷地帶，始建於一九六一年，一九六四年竣工，是香港後期興建的中型水塘。那裡有十數棵水翁樹長於水邊，儘管雨後山洪暴發，受到猛烈流水的沖擊，它們依舊屹立不倒，不屈不撓。

在那水翁花開的季節，總會吸引各種狂蜂浪蝶在樹上訪花吸蜜；初春，百隻報喜斑粉蝶繞樹飛舞的情景令人興奮難忘；牠們色彩豐富，由黑、白、黃和紅色組成，予人喜悅和生氣勃勃之感，又總在大地回春時大量出現，猶如春之使者，故有「報喜」美名。

水翁主要分佈於華南地區，一般生長在溪旁，耐淹能力很強，甚至被稱為「兩棲」植物。水翁屬喬木；樹皮灰褐色，嫩枝有溝。葉片薄革質，呈橢圓形。圓錐花序生於無葉的老枝上；花二至三朵簇生；花蕾卵形，萼管半球形，帽狀體

206

先端有短喙；雄蕊長五至八毫米，花柱長三至五毫米。卵圓形漿果成熟時紫黑色。

涼茶是社會大眾日常飲用的保健良藥，也是廣東文化生活的一個組成部份。在清朝，中國嶺南地區已有專賣涼茶的店舖。特色涼茶種類多不勝數，水翁花也是常見的材料。農人多在農曆端午前後，採集帶有花蕾的花枝，用水淋濕後堆疊三至五天，使花蕾自然脫落，再置在陽光下晾曬，待花蕾全乾後，便篩去殘存枝梗，成為藥材。

端陽之日，家家戶戶吃糉子，客家人會自製「鹹糉」及「灰水糉」，而灰水糉的「灰」，正是燒過的水翁、龍眼、山捻（桃金娘）木材之灰燼。村人以濾過的草木灰水浸米，再在糉內放片蘇木，糉子焓熟後打開來，蒸氣騰騰，糯米外帶黃色，中央呈雞心血紅，質地軟綿，蘸砂糖或蜜糖去食，甚為美味。

野百合

Chinese
Lily

學名　*Lilium brownii*

科名　百合科

種類　被子植物（單子葉植物）

習性　多年生草本

花期　五月至六月　　果期　九月至十月

生境　山坡草叢之中

地點　紫羅蘭山、城門、大帽山、清水灣、青衣

備註　香港原生種；已列入《香港法例第九十六章》

推開重重野草回到山徑，手肘都是傷痕。我們困圍在陰鬱侷促的溪澗往上溯源四小時，始終沒能找到一棵盛放的蘭花。其實沒有半點失望，「尋花不獲」本是平常事。汗流浹背地繼續上攀，突然清風吹過，前方風景開揚起來，我頓一頓，原來已抵山頂。

近黃昏，天空由淺藍轉成淡黃。大夥兒把背包丟到地上休息，我爬到山頂標高柱上，要看最高遠開闊的景色；眼睛欣賞過還不滿足，直至把落日美景收進相機記憶卡內才安心。爬下來才發現附近有兩株野百合，碩大而潔白的花兒正在怒放。

野百合屬多年生草本植物。地下鱗莖直徑三至五厘米。葉披針形，具五至七脈，花單生或幾朵排成近傘形；喇叭形花有香氣，分內外兩輪花被，裡面乳白色，外面稍帶紫色；雄蕊上彎，花藥長橢圓形；雌蕊柱頭三裂。開花後結矩圓形蒴果，裡面有好多扁種子，風一吹便飄到遠方去。

210

李時珍曰：「百合之根，眾瓣合成也。」「百合」這個漂亮名字的源由，也許正是來自其層層相疊、富有特色的鱗莖結構。鱗莖含澱粉可供食用，有的品種作藥用。《本草綱目・菜二・百合》指「其根如大蒜，其味如山藷」，能治百合病（一種熱病的後遺症）。

百合花素白純潔有如花中聖女；古代文人曾以清詞麗句頌讚它，如南朝蕭察寫〈百合花〉：「接葉有多種，開花無異色。含露或低垂，從風時偃仰。」百合葉子有各種形狀，但開花時顏色單純。朝早帶露低垂、或迎風舉頭時，都有不同的芳容美態。

我天性迷糊，走到山頂了，卻不知自己身在何方，問身邊伙伴，他答是「嶂上」。回首涼雲暮葉，黃昏無限思量；我憶起曾跟舊戀人約定到嶂上，到頭來始終未能一起攀天梯，聽風之歌，看那蘊含「百年好合」美意的野百合……想來仍覺惆悵。

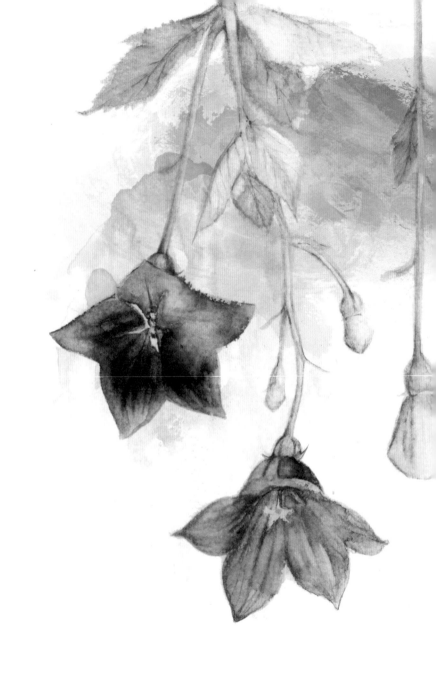

桔梗

Balloon Flower

學名　*Platycodon grandiflorus*

科名　桔梗科

種類　被子植物（雙子葉植物）

習性　多年生草本

花期　七月至九月　　果期　八月至十月

生境　向陽草坡

地點　香港島、青山、浪茄

備註　香港原生種；已列入《香港法例第九十六章》；
列入《香港稀有及珍貴植物》需予關注（LC）

213

西貢白臘擁有雄奇的六角柱石群，崖壁互相層疊，配以近岸的小島及海蝕洞，蔚為奇觀。我們興奮走到高崖飽覽美景，竟發現桔梗的花影。這是一株睥睨大地的紫藍小花，在她之下是廿層樓高懸崖，最底處有海濤洶湧翻騰，捲起滔滔雪白的浪花。

我忽然記起桔梗的花語是：「無望的愛」、「永恆不變的愛」——就算那是無望的戀情，卻依然愛你不變。眼前這一株藍色桔梗，就像正在守候什麼，美麗又哀傷。

桔梗屬多年生草本，高四十至一百厘米，具厚肉質直根。葉多輪生，葉片卵形，邊緣有細鋸齒。花單朵或數朵頂生；花冠寬鐘狀，深藍色。

擁有五裂的紫藍色三角花瓣，花姿嬌美動人，花蕾更可愛，長在枝梢，如鼓脹的氣球，漸漸長大，好像隨時要「卜」一聲綻放，因此又叫「Balloon Flower」。根部白色肥大，具藥效，能祛痰止咳、宣通肺氣。人們爭相採集，

214

導致數量逐漸減少，遂列入《林務條例》及《香港稀有及珍貴植物》名冊中。

這的確是一株誤時的花朵；屬夏季花的桔梗，竟在冬季才開花。根據天文台數據，二○一四年是極不尋常的火炙一年，六月、七月與九月均錄得自一八八四年有紀錄以來最高平均溫度（分別為攝氏二十九度，二十九點八度及二十九度）。我們直至十二月初，才感到冬天來臨。氣候暖化趨勢令六百米以下的熱帶植物向山上擴散，威脅原本安然活於高山的物種。為了逃離絕境，高山植物也必須一代代往山上繁衍，但最高的大帽山也只有九百五十七米；假如情況惡化，我們幾乎能預視某些物種在香港消失的最終宿命。

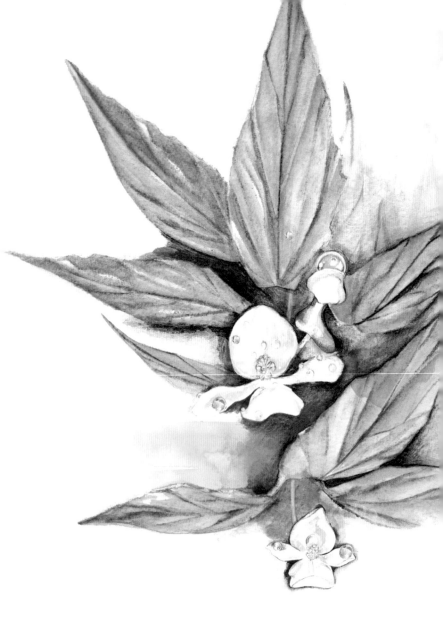

香港秋海棠

學名　*Begonia hongkongensis*

科名　秋海棠科

種類　被子植物（雙子葉植物）

習性　多年生草本

花期　七月至九月　　果期　十月至十二月

生境　溪澗

地點　九徑山、深井

備註　香港特有種

Hong Kong Begonia

217

這是一道原始的小型溪澗，剛下過大雨，水量比平時多三分之一，涼水中有小魚飛快游過，腳邊有湍蛙和大綠蛙跳動⋯⋯路上是數不完的蜘蛛網，你必須拾起小樹枝在面前轉圈圈，把網兒輕輕挑走。

為了考驗我的誠意嗎？三顧探訪，你才終於盛放。

香港有四種野生秋海棠：粗喙秋海棠（*Begonia crassirostris*）、紫背天葵（*B. fimbristipula*）、裂葉秋海棠（*B. palmata*）及眼前的香港秋海棠（*B. hongkongensis*）。香港秋海棠屬多年生草本，具匍匐的根狀莖；生於澗邊蔭處，為稀有的香港特有種；葉長卵形，基部楔形，稍斜，邊緣不規則或具鋸齒，雄異花，花均白色；蒴果具三翅。模式標本於一九九七年由 F. W. Xing 於新界採集。

我貪愛秋海棠猶如蝶戀花，拍攝花與果後猶不滿足，遂再進入另一澗，竟幸運地尋到漂亮的另一群落。清水左右流之，水珠掛在花瓣上面剔透如淚，令

人愛憐。

但此時澗中轉瞬昏暗下來⋯⋯幾束耀眼銀光突然劃閃於天際！暴雨來襲，雷聲轟轟！原本已極大水的溪澗，水位竟快速上升幾吋！我自少極怕雷，於是，我還是第一次左手拿傘、右手掩耳，逃也似的狼狽離澗。離澗二十分鐘，山頂黃泥水湧現，把清水染濁，幸已平安返回山徑。

明朝俞琬綸作〈詠秋海棠〉詩：「春色先應到海棠，獨留此種占秋芳。」海棠與秋海棠不同。薔薇科海棠常於春天開花，與秋天開花的秋海棠花期明顯有異；另海棠是喬木，野生的秋海棠則呈草本狀，常著生岩壁，於夏秋之際綻放花朵，隨風搖曳。

秋海棠於文學上的描寫向來比海棠少，卻也是如泣如訴的故事。它永遠是屬於哀傷的花，《廣群芳譜》記《采蘭雜志》，說古代有一女子常懷念心上人，偏

219

偏不能與他見面，常獨自躲在牆下哭泣，眼淚滴入土中，長出一嫵媚動人植株；葉子正面翠綠、背面泛紅，秋天開花，名曰「斷腸花」，又名「八月春」，正是現今的「秋海棠」。

學貫中西、才情橫溢的女作家呂碧城（一八八三年至一九四三年）曾寫〈白秋海棠〉：「便化名花也斷腸，臉紅消盡自清涼。露零瑤草秋如水，簾捲西風月似霜。淚到多時原易淡，情難勒處尚聞香。生生死死原皆幻，那有心情更艷妝。」栽培的秋海棠多為紅粉顏色；作者認為白秋海棠淚多易淡，明瞭生死皆幻，遂化為淡白……香港秋海棠，你也是看淡生死，才這樣低調地藏在隱蔽的角落，在幽暗之處綻放雪白花朵嗎？

220

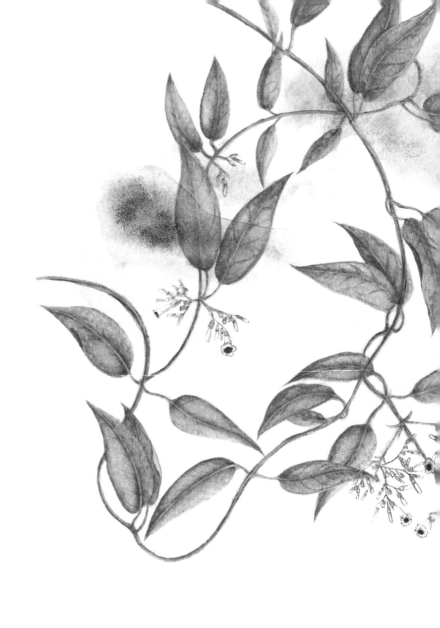

雞矢藤

Chinese
Fevervine

學名　*Paederia scandens*

科名　茜草科

種類　被子植物（雙子葉植物）

習性　多年生草本

花期　八月至九月　　果期　九月至十二月

生境　灌叢、村邊荒地

地點　常見於香港

備註　香港原生種

假日走離島，在村邊偶見小食店販賣茶粿作招徠：南瓜紅豆、芝麻花生、眉豆、蘿蔔絲……有鹹有甜，口味眾多。其中有種外觀特別古怪：黑色的小粉團，上面放上一粒花生，五六小粒放在葉子上，問店子的婆婆那是什麼，說是「雞屎藤」茶粿。

你有見過雞屎藤嗎？葉子對生，常一串串地垂落斜坡，或繞纏於其它植物植株上。夏天開大串白花，每粒花中總有一點紅。當夏風吹拂，一朵朵風中小花鈴搖晃生姿，耀眼可人。

雞屎藤為多年生藤本，莖無毛，三至五米以上。葉對生，葉片卵狀長橢圓形。花序腋生和頂生，小白花兒外面被粉末狀柔毛，裡面被絨毛，頂部五裂。

生性強健，四季常青，是香港常見的植物，分佈甚廣；村邊、平地、溪邊，甚至海岸都能找到它的蹤影。《香港植物誌》中的正名是「雞矢藤」，但我認為俗名「雞屎藤」更為貼切——你試試把葉子輕輕揉碎吧，放在鼻前，即能嗅出

224

濃烈如雞屎的臭味。

別嫌棄它的「臭」，客家人卻會用它製作茶粿。先把一串葉子摘下，洗淨，再放進磨盤中將之搗爛，壓出葉子的青汁。用小布袋隔去葉渣，加入片糖煮成糖水；然後倒入糯米粉及粘米粉，搓揉成淺綠色粉團。通常不包餡料，但也可包入花生碎、黑芝麻及黃糖，封口，最後排列在已塗油的熟蕉葉上，蒸煮半小時。

揭起蒸籠，原本淺灰色的粉團，變成清香撲鼻的深墨綠色茶粿！趁仍暖時咬下去，軟軟糯糯，煙煙韌韌，沒有了當初古怪的氣味。別看雞屎藤茶粿外觀黑黑綠綠不甚討好，吃下去卻有祛風利濕，消食化癥之效。

225

浮萍

Lesser
Duckweed

學名　*Lemma minor*

科名　浮萍科

種類　被子植物（單子葉植物）

習性　水生草本

花期　五月至八月

生境　池塘、稻田和溝渠

地點　新界

備註　香港原生種

為補償渠務工程對自然生態所帶來的影響，政府收購南生圍附近幾個魚塘作為人工濕地（元朗排水繞道人工濕地），這次因為參加漁農自然護理署生物多樣性節（Biodiversity Festival）的活動，才有機會踏進平時重門深鎖的區域。

打開鐵閘，沒走幾步就是一個池塘，遠水長了叢叢蘆葦，近水則鋪滿了草綠色的浮萍。

浮萍屬飄浮植物。葉狀體對稱，近圓形，全緣，長一點五至五毫米，寬二至三毫米，上面稍凸起或沿中線隆起，背面垂生白色絲狀根一條。雌花具彎生胚珠一枚，果實無翅，近陀螺狀。

浮萍多生於水田、池沼等靜水水域，常與紫萍（Spirodela polyrrhiza）混生，密密地飄浮水面。它是被子植物，除了開花結果，也會在葉狀體側邊長出無性芽進行無性繁殖，在短時間內快速繁殖並形成群落。浮萍具淨化水質的功能，能促進養分之循環，亦為良好的豬、鴨及草魚的餌料。

228

古時人們所講的「浮萍」，可能指浮萍，也可能指紫萍，及至明朝李時珍《本草綱目・水萍》，才把兩者分別寫得更清楚明白：「浮萍處處，池澤止水中甚多，季春始生。一葉經宿即生數葉，葉下有微鬚，即其根也。一種面背皆綠者。一種面青背紫赤若血者，謂之紫萍。」

三國時代曹丕《秋胡行》已對浮萍作出描寫：「泛泛淥池，中有浮萍。寄身流波，隨風靡傾。」然而，我對西晉「竹林七賢」之一劉伶筆下的「浮萍」印象更深刻。

話説崇尚老莊哲學的劉伶，曾一度在朝廷當官，卻在對策時因推崇「無為而治」而遭到晉武帝呵斥並罷免。鬱鬱不得志的他，自此不問時事，後來與阮籍、嵇康等相遇，「欣然神解，攜手入林」，聚眾在竹林喝酒、縱歌、遊樂，被稱為「竹林七賢」。劉伶終日醉醺醺，時常在家裡脱光了衣服飲酒。客人進屋找他、要譏諷他時，劉伶就説：「天地是我的房屋，屋室是我的衣褲，你們為什

麼要鑽進我的褲襠裡來？」

他寫下傳世之作《酒德頌》，當中有句：「俯觀萬物擾擾焉，如江漢之載浮萍。」經歷過種種人生起伏的他，最終決定在酒中忘卻凡俗世界，以醉眼俯瞰萬物：世事紛紛擾擾，猶如江河中的萬千浮萍，不由自主地隨波逐流，渺小又不值一提⋯⋯

秋

九月至十一月

鳳凰山

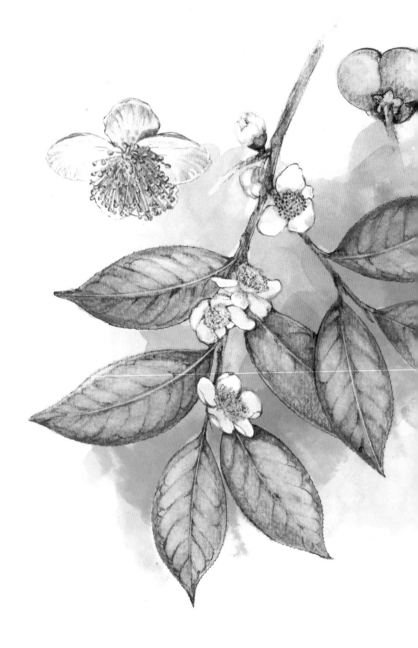

茶

Tea

學名　*Camellia sinensis*

科名　山茶科

種類　被子植物（雙子葉植物）

習性　灌木或小喬木

花期　十月至二月　　果期　八月至十月

生境　樹林和灌叢或栽培

地點　大帽山、柏架山

備註　香港原生種；已列入香港法例第九十六章

南宋吳自牧《夢粱錄‧鯗鋪》曰：「蓋人家每日不可闕者，柴米油鹽醬醋茶。」

「茶」屬日常不可缺的「開門七件事」，作為茶葉發源地的中國，更依據茶葉發酵程度分成綠茶、白茶、黃茶、青茶、紅茶及黑茶六大類。

成書於公元前二世紀的《神農本草經》記載：「神農嚐百草，日遇七十二毒，得茶而解之。」顯示在最初，茶並非飲品，而是解藥。我幻想神農氏嚐百草後感到不適，難受地躺於樹下，見到「茶」這種開白花的植物，隨手摘下嫩葉咀嚼，竟能起死回生，得以痊癒。

茶是灌木或小喬木。葉革質，長圓形或橢圓形，葉面發亮，側脈五至七對，邊緣有鋸齒。白色花一至三朵腋生；花瓣五至六片，密集的雄蕊基部連生；子房密生白毛。蒴果有種子一至兩粒。

漢朝時人們將它視為日常飲料，唐代陸羽更寫出世界上首部有關茶的百科全書《茶經》，對泡茶用的茶葉、水、器皿等作出詳細論述。唐宋時茶文化大盛，

更有鬥茶傳統，稱「茗戰」，以杯面的湯花、色澤和水痕等為評判標準。優勝的茶能作為「貢茶」，上供天子飲用。

喝茶時，不少人愛配以茶食如糕餅和點心；「茶食」一詞在最初的時候，是指用茶摻和其它食材所調製成菜餚、粥飯等含茶的食物。後期才轉化泛指為各種佐茶食品和零吃，如乾果類、水果類、點心類等。

蘇軾曾作〈浣溪沙〉：「酒困路長惟欲睡，日高人渴漫思茶。敲門試問野人家。」可見他對茶之熱愛。日高人倦，要是能有一杯清茶解渴該有多好啊！且看時鐘，下午三點三，疲倦的我也來「飲啖茶、食個包」吧！

237

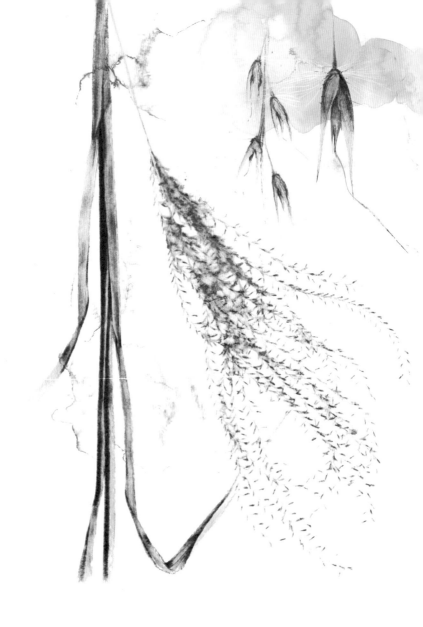

芒

Chinese Silvergrass

學名　*Miscanthus sinensis*

科名　禾本科

種類　被子植物（單子葉植物）

習性　多年生草本

花、果期　七月至十二月

生境　山坡、河流和溪流旁

地點　常見於香港

備註　香港原生種

239

天朗氣清的深秋午後，經過兩小時步行，我們終於抵達大東山頂附近的爛頭

營。下午四時的陽光傾斜地灑照大片芒草，滿山盡是燦爛金黃，是香港秋冬一

道美不勝收的景色。

後種子被風一吹，漫山遍野地繁育著它們的後代。

割傷遊人皮膚。芒草秋天開花，花初開時略帶粉紅色，結果時轉成黃褐；成熟

喜歡行山的朋友對芒草又愛又恨，群聚而生的它們極為漂亮，但葉緣鋒利容易

二穎常具一脈；第一外稃長圓形，邊緣具纖毛；第二外稃明顯短於第一外稃，

十五至四十厘米，主軸無毛，節與分枝腋間具柔毛；第一穎頂具三至四脈；第

芒草屬多年生草本。稈高一至兩米。葉片線形，邊緣粗糙。圓錐花序直立，長

先端二裂，雄蕊三枚，先於雌蕊而成熟；穎果長圓形，暗紫色。

宋代陸游《夜出偏門還三山》詩曰：「水風吹葛衣，草露濕芒屩。」芒草快速

生長，纖維強韌，古人會用芒稈織草鞋，稱「芒屩」；今人也用作編織雜物籃、

燈罩等，或把大束芒花穗稈綑綁起來，製成清理桌面的迷你掃帚。近年更被應用作能源作物，與煤炭混合燃燒以發電。

大東山又稱 Sunset Peak，名副其實，是看日落的勝地。夕陽把遊人的臉薰染成橙黃，五時許了，大家仍沉醉美景不願離開，我卻深知秋冬日短夜長，只好依依不捨地動身下山。由山頂爛頭營返回伯公坳約六時，夜幕已完全低垂了。

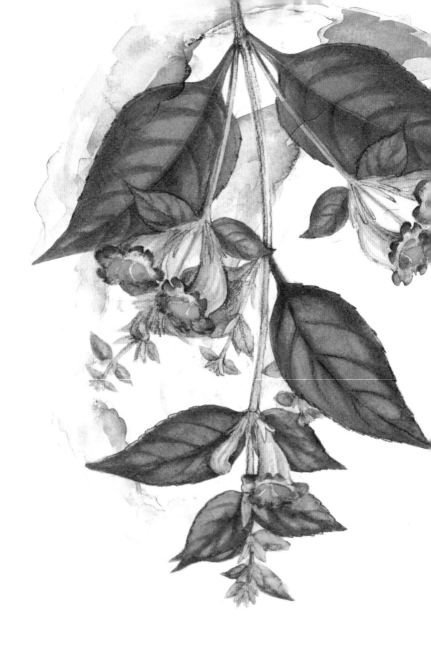

馬藍

Flaccid
Conehead

學名　*Strobilanthes cusia*

科名　爵床科

種類　被子植物（雙子葉植物）

習性　草本

花．果期　十一月至二月

生境　林下或溪邊濕地

地點　柏架山、西貢、城門、火炭、馬鞍山、
觀音山村、梧桐寨、蛤塘、

備註　香港原生種

行走梧桐寨過程雖然艱辛，卻有絕美的山光水影作獎賞。梧桐寨瀑布位處大帽山北面的山谷，被喻為「香港四大自然奇景」之一，共有四道瀑布：井底瀑、中瀑、主瀑及散髮瀑，不論夏或冬，瀑布都有充足水量。所有回憶都是潮濕的。我坐在水邊石上休息，冰涼的水粉飄到臉上，耳邊盡是「的的嗒嗒」的聲音，感到心靈被治癒。

除了水邊豐盛的蕨類和苔蘚植物，這季節也有綻放紫色花朵的馬藍。馬藍屬草本，零點五至一點五米高。莖直立，葉紙質，橢圓形或卵形，邊緣有鋸齒，正面深綠色，背面蒼白。花冠藍色，基部圓筒狀。常生於潮濕地方。除中國外，孟加拉、印度東北部、緬甸、喜馬拉雅等地至中南半島均有分佈。

馬藍的模式標本於一八四七年至一八五〇年間在香港柏架山被採集。植株含靛藍色素，是南方常用的藍染植物。在合成染料普及以前，人們會栽培藍染植物如馬藍、木藍、蓼藍、菘藍等製作染料。

244

他們通常在清晨有露水時採收馬藍，把新鮮的莖葉收割，浸水並壓以重物，經發酵、沉澱、濾水等多重步驟後，在缸底收集藍泥。以前人們會把馬藍栽培於村邊以便利用，因品種適應性強，慢慢蔓生於野外。

它另一名字是「板藍」，板藍根分「北板藍根」和「南板藍根」，北板藍根來源為十字花科植物菘藍（*Isatis tinctoria*）的根，南板藍根則為爵床科馬藍的根莖及根，都是一般在中藥店能買到的便宜藥材，具清熱解毒、涼血消腫之效，在二〇〇三年「沙士」疫症爆發期間廣為人認識。

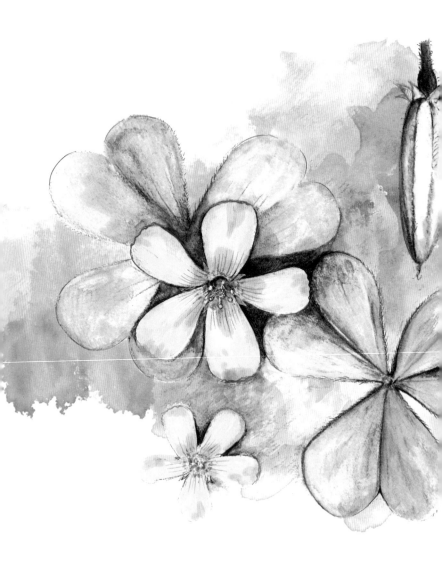

酢漿草

Sorrel

學名　*Oxalis corniculata*

科名　酢漿草科

種類　被子植物（雙子葉植物）

習性　多年生草本

花、果期　二月至九月

生境　路邊、荒地

地點　常見於香港

備註　香港原生種

小小的葉子「知時」，懂得在晚上向下收起來，養尊處優，減少水份蒸發和熱能流失。待太陽出來時，葉片又再度張開挺起，在陽光下展現生命力。

香港郊野常能看見兩種酢漿草，開黃花的酢漿草和紅花酢漿草（Oxalis debilis subsp. corymbosa）。黃花版本為本地原生，紅花版本為外來品種。生命力極強，甚至在寒冬未能開花的情況下，在未張開的花蕾中成功自花授粉並結果。但由於侵略性強，容易蔓延，在歐美甚至被認為是難除的野草。

近幾年市場上湧現另一受歡迎的園藝品種：紫葉酢漿草（O. triangularis），葉片深紫紅色，中央有紫色斑紋，小花淡紫色，十分討喜。

由春至秋，你常能在野外看到酢漿草東一叢西一叢的生長，綻放著黃色小花。屬多年生草本，高十至三十五厘米，全株被柔毛。根莖稍肥厚，莖細弱而多分枝。小葉三枚，倒心形，邊緣具貼伏緣毛。花二至六朵集為傘形花序狀；黃色花瓣五枚。蒴果長圓柱形，具五棱。果實成熟後會自動迸裂，長圓形種子褐色

或紅棕色。

《本草綱目》中的酢漿草也專指黃花品種，並提到此種有不同名字如三葉酸、酸母、酸漿等，又特別指出「與燈籠草之酸漿（指茄科酸漿屬）名同物異⋯⋯此小草三葉酸也，其味如醋⋯⋯初生嫩時小兒喜食之，南人用揩瑜石器令白如銀。」

原來酢漿草的莖葉含草酸，可用以磨鏡或擦銅器，使其具光澤。雖說它們帶有酸味，小孩子會貪吃食之，甚至有人會把它作為沙律材料之一，但它們的花和葉子其實帶有微毒，大量食用會引發消化不良及腎結石等問題。

紫紋兜蘭

Hong Kong
Lady's
Slipper
Orchid

學名　*Paphiopedilum purpuratum*

科名　蘭科

種類　被子植物（單子葉植物）

習性　地生或半附生草本

花期　十一月至五月

生境　林下富含腐殖質的石質地

地點　香港島、飛鵝山、大帽山、八仙嶺、清水灣、大嶼山

備註　香港原生種；列入香港法例第九十六章；列入香港法例第
五百八十六章；列入《香港稀有及珍貴植物》易危（VU）

香港雖為彈丸之地，卻擁有甚多品種的野生蘭花。眼前多麼漂亮的蘭兒，靜靜地生長在近大路的渠邊，紫花兒盛放著，與旁邊的人工環境並不相配。

紫紋兜蘭屬地生或半附生草本。葉四至八片，對生，呈橢圓形，葉面具暗綠色與淺黃綠色相間的網格斑，背面淺綠色。花單生；花葶直立密被短柔毛；花直徑七至八厘米；中萼片白色而有紫色粗脈紋，花瓣紫紅色有斑；唇瓣倒盔狀，囊口寬闊。常生於海拔七百米以下的林下。

植物本無罪，何處惹塵埃？推土機「隆隆」而過揚起無數沙塵，輾平了幾多嬌蘭弱草？經典例子莫過於鏽色羊耳蒜（*Liparis ferruginea*）。全港原本只有三處地方長有此種，西貢深涌是其中之一；卻在十年前因私人土地發展的關係，令過去有溪澗、淡水沼澤等多種生境的深涌，驟然變成一片大草皮，鏽色羊耳蒜也從此消失。

現在是早上六時四十五分，天色還沒有全亮，人跡稀少，世界仍在熟睡，我才

252

敢偷偷看望她們。眼前的紫紋兜蘭盛放著，花大艷麗，美得令我屏息。

早在春秋時代，孔子曾說：「芝蘭生幽谷，不以無人而不芳，君子修道立德，不為窮困而改節。」蘭花於深山無人識，卻依舊散出幽香。現在呢？蘭花都為人所熟悉了，反而自身難保。蘭花早在宋代開始成為「蒔花藝草」，此後為古今園藝愛好者爭相培植的對象，向來「有價有市」；除了面對城市發展所帶來的災難性影響，也得承受非法採集的危機。眼前的花兒，曾遍佈香港大山小川，但美麗彷彿有罪，常難敵貪婪之手，慘遭攀摘……

253

香港雙蝴蝶

學名　*Tripterospermum nienkui*

科名　龍膽科

種類　被子植物（雙子葉植物）

習性　多年生攀援草本

花、果期　十月至一月

生境　林下及灌木叢

地點　大帽山、銀礦灣、大東山

備註　香港原生種

Creeping
Gentian

一直尋它，以香港命名的「香港雙蝴蝶」。早已翻過《香港植物誌》，把它的生長形態記熟，然後出發……在迷霧深鎖的山頭上，我勢必是奇怪的幽靈，一直低頭搜尋，以「Z」字形前行，每一步都極其緩慢，彷彿被濃重的失意和絕望所拖垮。

呀！終於在一棵樹後找到屬於它的葉子！可惜沒有花。我沒有氣餒，繼續爬上去，在一個斜坡上發現了更多，其中兩株正在盛放，深紫色的花兒正平靜躺睡在地面的枯葉堆上。

香港雙蝴蝶屬多年生纏繞草本，莖具細棱。葉卵狀披針形，邊緣有圓齒，葉脈三至五條。花單生葉腋，或二至三朵呈聚傘花序；花冠紫色，狹鐘形，長四至五厘米；花絲線形，柱頭線形二裂。漿果紫紅色；種子紫黑色。

香港雙蝴蝶是龍膽科植物，模式標本於一九三〇年自香港收集。龍膽科全球約七百種，多產於溫帶和高山寒原地區，港產四種。李時珍的《本草綱目》中對

256

龍膽的名字源起有以下記載：「葉如龍葵，味如膽，因以為名。」性味苦澀，大寒，無毒。

花大色艷的龍膽，多生於高山深谷，花墟偶有栽培品種的龍膽花售賣，呈鮮藍色，晶瑩秀麗、艷而不奢，然而外國引進品種多習慣涼爽氣候，在香港炎熱天氣下多生長不良，容易猝倒枯萎。

我眼前的卻是土生土長的原生品種，早已習慣香港氣候。它匍匐於地面，花冠卻奮力向上昂立，彷彿從不畏懼山巔風雨。深紫色花朵與褐色枯葉枯枝纏綣纏綿，是一種諧和低調的美。

鈎吻

Graceful
Jesamine

學名　*Gelsemium elegans*

科名　馬錢科

種類　被子植物（雙子葉植物）

習性　攀援藤本

花期　六月至十二月　果期　十二月至三月

生境　矮小樹林、灌叢

地點　馬鞍山、大埔滘、林村、梧桐寨、河背、西貢

備註　香港原生種

259

獨自走至白芒村村口，在垃圾爐後找到山路。戰戰兢兢地開始上攀，目標是蓮花山頂的奇石「天帝之床」——那是山頂標高柱旁一塊巨石，十二呎長乘十呎闊，表面平坦巨大可供多人同時仰臥。地圖顯示是屬四星路段，當然不敢輕視。路途雖長，卻因斜坡修建了梯級，比想像中容易走。輕鬆走過大頭茶樹林，幾乎每棵都開花了，花開不為誰，在鮮有遊人的荒山角落，兀自盛放與飄零，掌握自己生命的節奏。

接著被一大串黃花吸引了目光。它的葉子外表平凡，漏斗狀小花看似嬌美，竟是劇毒的鈎吻！鈎吻是木質藤本，長可達十二米以上。葉片卵形至狹卵形，花密集，組成頂生和腋生的聚傘花序；花冠黃色，漏斗狀，內面有淡紅色斑點；蒴果卵形，內有扁種子二十至四十顆。模式標本於一八四七年至一八四九年間由 J. G. Champion 自香港島收集。

在《神農本草經》中叫「鈎吻」；在《南方草本狀》中叫「胡蔓藤」，更有一個令人心寒的名字叫「斷腸草」，如何斷腸，有多可怕？傳說中嚐百草的神農

260

氏，日遇七十二毒仍能化險為夷，誰料到最後卻死於鈎吻？

全株有大毒，服後能抑制中樞神經，甚至令心肌停止收縮。曾有人以無毒的五指毛桃（粗葉榕的根部）煮湯，卻離奇中毒——原來粗葉榕常與鈎吻同地生長，故採挖五指毛桃時摻雜有毒的鈎吻。幾年前內地更發生火鍋投毒案，受害者毒發身亡，殺人凶器正是這些毫不起眼的小葉子。

金庸小說《神鵰俠侶》楊過中了情花毒，以斷腸草解之，以毒攻毒，實是玩命之舉。陰雲密佈，天暗暗還有霧，山坳位並沒有風，我獨自徘徊於毒花叢，天地無人，以為自己身處絕情谷。

261

附錄一 有關植物法例

香港法例第九十六章

《林務規例》是香港法例第九十六章《林區及郊區條例》的附屬法例,在此規例下,任何人無合法辯解,不得售賣、要約售賣、管有、保管或控制二十七種植物或其任何部份。

香港法例第五百八十六章

本港已制定香港法例第五百八十六章《保護瀕危動植物物種條例》,凡進口,從公海引進,出口,再出口或管有列明物種的標本,不論屬活體的,死體的,其部份或衍生物(包括藥物),均須事先申領漁農自然護理署發出的許可證。

列入《香港稀有及珍貴植物》:

根據其瀕危程度,將物種分別列入五個受威脅等級:極危(CR-Critically endangered)、瀕危(EN- Endangered)、易危(VU- Vulnerable)、近危(NT-Near threatened)及需予關注(LC -Least concern)。

263

| 香港鵝耳櫪 page 63 | 三椏苦 page 71 | 白瑞香 page 29 | 木薑子 page 37 | 吊鐘花 page 33 | 棱果花 page 25 |

一月 二月 三月 四月 五月 六月 七月 八月 九月 十月 十一月 十二月

花期
果期

264

| 茶
page 235 | 烏柿
page 185 | 小葉烏飯樹
page 181 | 香港算盤子
page 177 | 閩粵石楠
page 159 | 香港崖豆
page 79 | 嶺南山竹子
page 75 |

構樹
page 87

灰冬青
page 67

山礬
page 83

桑
page 41

刨花潤楠
page 49

大嶼八角
page 45

一月
二月
三月
四月
五月
六月
七月
八月
九月
十月
十一月
十二月

喬木
Trees

花期
果期

一月 二月 三月 四月 五月 六月 七月 八月 九月 十月 十一月 十二月

草本

Herbs

花期
果期

270

271

球蘭 page 163	角花烏蘞莓 page 151	亨氏薔薇 page 155	香港馬兜鈴 page 147	豬籠草 page 57	田野菟絲子 page 53	

一月
二月
三月
四月
五月
六月
七月
八月
九月
十月
十一月
十二月

攀援
Climbers

花期
果期

參考資料

1. 香港植物標本室網站：http://www.herbarium.gov.hk/

2. 《香港植物誌》（Flora of Hong Kong）第一至四卷：漁農自然護理署，2007-2011。

3. 《香港植物名錄2012》：漁農自然護理署，2012。

4. 《香港稀有及珍貴植物》：漁農自然護理署，2013。

5. 漁農自然護理署、《香港植物及植被》：天地圖書，2003。

6. Shiu Ying Hu、Beryl M. Walden: Wild flowers of Hong Kong around the year: paintings of 255 flowering plants from living specimens. Hong Kong: Sino-American Pub., 1977.

葉曉文（Human Ip）

香港作家及藝術家。愛好自然郊野，近年投身自然書寫，2014年及2016年出版圖文著作《尋花——香港原生植物手扎》及《尋花2》，2017年底及2021年推出動物相關著作《尋牠——香港野外動物手扎》及《尋牠2》，另有短篇小說集《隱山之人》。跟機構有不同形式的合作，舉辦如講座、畫展、野外導賞、創作坊等。2019年任沙頭角梅子林藝術活化計畫策展人。2021年與友營辦農場《隱山》。

尋花②

香港原生植物手札（增訂版）

葉曉文　繪著

責任編輯　莊櫻妮　趙寅

書籍設計　Vincent Yiu, Ka Ki Wong

出　　版　三聯書店（香港）有限公司
　　　　　香港北角英皇道四九九號北角工業大廈二十樓
　　　　　Joint Publishing (Hong Kong) Co., Ltd.
　　　　　20/F., North Point Industrial Building,
　　　　　499 King's Road, North Point, Hong Kong

香港發行　香港聯合書刊物流有限公司
　　　　　香港新界荃灣德士古道二二〇至二四八號十六樓

印　　刷　美雅印刷製本有限公司
　　　　　香港九龍觀塘榮業街六號四樓A室

版　　次　二〇一六年一月香港第一版第一次印刷
　　　　　二〇二一年七月香港增訂版第一次印刷

規　　格　三十二開（130mm × 185mm）二八〇面

國際書號　ISBN 978-962-04-4843-0

© 2016, 2021 Joint Publishing (Hong Kong) Co., Ltd.
Published & Printed in Hong Kong

三聯書店
http://jointpublishing.com

JPBooks.Plus
http://jp.books.plus